色彩學講座

李蕭錕・著

藝術家出版社

作者簡介

李蕭錕

學經歷

1949	生於台灣省桃園縣
1976	中國文化大學藝術研究所碩士
1976-1990	任教於中國文化大學美術系及建築系、中原大學土木工程系、銘傳商專美工科
1976-1978	均富紡織公司藝術顧問兼廠長
1978-1985	英商卜內門 ICI 得利塗料公司色彩顧問
1985-1990	漢藝色研出版公司藝術顧問
1990-1992	主持「李老師藝術講堂」、「李蕭錕色彩工作室」
1992-1995	於澳洲墨爾本版畫中心研習
1995-	現職華梵人文科技學院美術系

著作

1976	任伯年的繪畫研究／學生書局出版
1985	色彩的魅力／漢藝色研出版
1986	色彩的探險、色彩的發達、色彩調色板、色彩大系、色彩意象世界／漢藝色研出版
1987	中國書法之旅／自立報社出版
1988	名畫的故事／自立報社出版
1988	色彩意象之美／漢藝色研出版
1996	中國美感經驗／自行出版
1996	色彩學講座／藝術家出版社出版

目錄

自序

　　色彩不是一門高深的學問，相反地，它是我們日常最熟悉，最親近的一種生活中的喜、怒、哀、樂。

　　要瞭解色彩，必須先瞭解生活，從生活中去體驗，從人與人、人與大自然中去感受。它要比捧著一本書去鑽研、背誦通篇的理論及專家的金科玉律真實而深刻多了。換句話說，色彩的種種美與不美，都是人們生活中的衆多不同的感受，若能真正投入生活、感受生命，便能透悟色彩的奧祕，享受色彩爲我們鋪張的生命意義。它像一面鏡子，你對生活有深一層體會，你對色彩的體會也能有深一層認識；你用喜悅之心去對待這個世界，色彩便能回應它喜悅之美在你心中，讓你的所見所聞都是這般美好興味；你用瞋嫉的心去對待這個世界，它便反射那般愁苦灰黯的調子在你心中，古人說「境由心生」，便是指的這層道理，一件新麗的衣裳或是一幢美奐的屋舍，在一個瞋嫉者的心中，所有的美都跟著一起消失，只顯現瞋嫉的灰影，而一顆喜悅的心，平常的心，他看待這世界的，即使破舊的茅舍、縫補的衣裳，一樣能使他喚起優美的情境。荷蘭畫家梵谷，是用他真誠的愛心去對待他周遭的人、周遭的世界，而創造那舉世聞名的數千張名畫，而不是因爲梵谷學習了艱深的色彩理論。他可以將一雙毫不起眼的破鞋滲入自己的感情，使它昇華成動人的形色，破鞋的意義便非負面的誹謗低貶，而是梵谷整個生命人格化的顯現，他藉助

這雙破鞋，托出自己的那一番感人的心境。梵谷的畫若用色彩理論去架構，充其量，那只會是一張教學用的色彩圖畫或圖表而已，不會是一件有價值意義的藝術品。

固然，色彩有理論，有一些配色技法，但都只限於一種知識的參考，與科學實驗的論據，談不上真實生活中的經驗感受，在本書極大的篇幅裡，為了方便讀者瞭解一般的色彩術語，不免也要逐一介紹一些理論，但卻儘量以生活化的角度觀點切入，是不願讀者誤以為色彩是一門艱深的學問，而心生畏懼、切斷了你和色彩之間的美好的連線，因而無緣瞭解和享受色彩的情趣。

本書重點在色彩和人的生活面之間的關係，用圖片舉例，包括食、衣、住、行、喜、怒、哀、樂，或是悲歡離合，甚至是美術發展，各種心理或生理，現實或精神面的因果呼應，及其微妙的點滴滋味，以「情」表「境」、以「心」會「意」，去和色彩交流，和生活溝通。

事實上，狹義的色彩觀，是指色彩學或其關係的色彩理論，較偏於知識。而廣義的色彩觀，便包括了色彩理論與生活經驗的集合，它從認識色彩語言，到使用色彩語言，進而享受色彩語言發酵後的生活心境與生命智慧，這才是完整地彰顯色彩的實體精髓與本質內涵。

導言

人一睜開眼便納入了各種各樣的色彩，它不只包括了色彩的顏色數量，也包含了各類的形狀，包括天地山河，花草鳥獸等形色各異的品類萬象，人類長期間和衆多的品類萬象共同生活所引發的感覺經驗，都極端生活化、平常化。最鮮明的如美術繪畫、視覺藝術，再如服飾建築，及音樂舞蹈等空間或時間藝術等，都和色彩離不開關係，而文學哲理宗教等抽象思維，也滲入色彩的象徵意義，同樣和色彩脫不開關係。但這些都屬於「經驗的」色彩觀和「經驗的」色彩範疇。

一、色彩與光的關係

一直要到十九世紀中葉牛頓的科學實驗，才將色彩界定於「實驗的」科學理論範疇。色彩和光產生了關係。而牛頓的色彩光學發現，卻支配了整個廿世紀人類的視覺美術史，從印象派畫家莫內試作實驗牛頓的光譜（圖1）原色，以純淨鮮艷顏料創造出空前的成就，爲沈寂的古典繪畫開創了新機，也爲整個視覺美術改造換血，一個多世紀以來，從美術漫延開展的人類生活進化史，可說是繽紛多彩、姿態萬千，表現於建築、服飾、家飾、器具，甚至整個環境景觀都更接近熾烈的陽光色彩。

牛頓神奇的三稜鏡探微改變了整個世界，到底他的發現和色彩有何密切的關聯，它的重大的意義又如何呢？

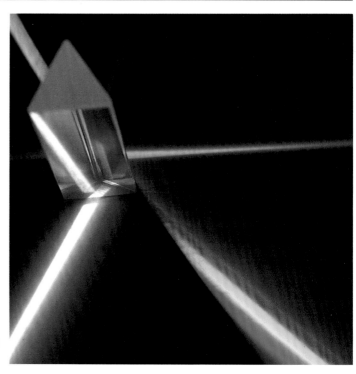

圖1　經三稜鏡折射後的有色光譜，純淨透明。

二、光譜的發現

　　牛頓以三稜鏡置於暗室中，讓陽光透過此鏡折射於白色的牆面上，它們依序顯現出寬窄不一的光譜色帶，紅（赤）、橙、黃、綠、藍（青）靛、紫，亦即白色（或稱無色）的陽光被分解成七種單一的色光（圖2及圖3）。這是前所未有的發現與驚喜，牛頓的喜悅尚不只於此，他又將此七道光譜匯聚於一點，這些不同的色光，渾然還原成了白色。

　　這個實驗反駁了過去視陽光爲紅色、黃色、橙色或天藍色等誤解，而證實了陽光的本來色，還它的本來面目，這是人類對陽光「可視光」的分解，至於紅外線、紫外線、屬於「不可視」的光線，我們無法探討，單就七道可視光譜，人類的視覺生活便已忙碌不堪了。

圖2、3
經三稜鏡解析後的光譜色，
依序爲紅、橙、黃、綠、
藍、靛、紫。

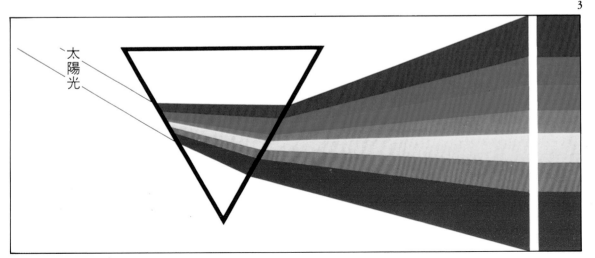

太
陽
光

三、色光三原色·色料三原色

後來的科學家，繼續牛頓的實驗，而發現太陽光只要三個色光，橙、綠、紫，便能還原成白色，這三色被稱爲「色光三原色」，即色光的基本色。更奇妙的是若把牛頓色環中的靛色去掉，而成紅、橙、黃、綠、藍、紫六色排列後再將橙光、綠光、紫光交集及聚合成一點，便能發現：橙光與綠光重疊後呈現黃色光；綠色與紫色交集後呈現藍色光，藍色與紫色交集後，呈現紅色光，而橙、綠、紫三色光共同的交集便還原成白色（圖4左）。這個理論根據成了彩色電影、彩色電視、舞蹈戲劇舞台設計等的方便之門，人類的眼睛、可以在小銀幕、小舞台上綜觀大千世界的無數色彩的變化。

實驗將橙、綠、紫所交集的色光，黃、藍、紅三色，以顏料取代，亦即用紅（赤）、黃、藍（青），三種顏色的顏料混合（圖4右），也可以得到橙綠紫色光三原色，及其他無數種顏色（圖5），如紅黃相加得橙色，黃藍相混得綠色，藍紅攪拌得紫色，而同時將紅黃藍依一定的比例相混色後竟成黑色和色光三原色橙（偏紅）、綠、紫（偏藍）正好是相對的「補色」，即色環中通過圓心的兩色相加，對（色光）來講呈白色，對（色料）來講呈黑色，這兩色互爲補色，亦即互相補兩色彼此間之不足，還原成白色或黑色。

更奇妙的是，畫家將互補色繪在同一畫面上，則彼此間的色彩更加鮮明亮麗（圖6）。比如：紅色配綠色、黃色配紫色、藍色配橙色，都較各自單一顏色存在時鮮艷許多（圖7、8）。這個實驗可以在日常生活中應證，像我們常說的紅花綠葉（圖9），紅牆綠瓦，紅男綠女，紅燈綠燈，萬綠叢中一點紅，都是彼此增加了彩度，相互吸引輝映著，黃昏夕照的橙紅餘暉和半面的藍色天空不是鮮明的對

比，艷麗的輝映嗎？鳶尾花或牽牛花的花瓣和它的橙黃色的花蕊也是黃紫互補色的例子（圖10），它們卻提出了如實的證據，告訴我們科學的實驗是對的。

如果你對色光三原色，色料三原色，及補色（或互補色）不能瞭解，你只需記住紅橙黃綠藍紫六色中的奇數是色光（光線）三原色、偶數是色料（顏料）三原色即可分辨彼此。而補色更容易明白，因爲，凡是通過色環圓心的對角兩個顏色，都可以互補，都稱之爲補色，至於紅橙、藍橙、黃紫三對補色是最常見，最易記憶的補色配對，它們是數千補色配對中的三對，不是唯一的三對。

畫家對紅（赤）、黃、藍（青）等色料三原色的瞭解（圖11），和補色的實驗結果，開始將視線轉移到光亮的戶外。十九世紀印象主義的創始人莫內，放棄以往古典畫家（圖12）在室內描繪黯鬱的燭光所形成的沈重色調，而改採移動的畫架到野外去描繪太陽光的本色，描寫物體在陽光底下在相同地點、不同時間的色彩變化。一叢稻草堆在清晨有藍光的時候和正午烈陽下強光反射的黃色光是絕對不同色相的，而和夕陽餘暉下的稻草堆的色彩更有天壤之別（圖13）。莫內這種繪畫式的實驗，毋寧是另一種科學的實驗，因爲莫內將畫架固定在同一定點，而描述不同時間下，對象物的色、光、與影的改變，也迫使對象物的輪廓或外形的改變（圖14、15），他甚至在短短的幾十分鐘內要完成一幅畫，就非得靠驚人的記憶力和印象經驗不可。他的名作〈日出·印象〉，便是在這種情況下完成的，而不料卻成爲歷史的美術史的名詞——「印象派」或稱「印象主義」。

莫內的印象繪畫，對整個後來或新興的美術史發生了重大的影響，甚至整個視覺藝術，

空間設計藝術都不得不服膺這樣的觀念思想。

　　莫內的畫幾乎完全使用原色、純色，即不經混合的色光原色，它們的純度高，較接近光的純度，因此，看莫內的畫，會有一種炫然的光彩浮躍其上（圖13、14、15），所以有歷史學家，稱印象派爲「外光派」，即指其向戶外的光線學習和摹擬。若比較以莫內爲代表的早期的印象主義畫家的畫和莫內之前的古典繪畫的畫家作品，便能清楚地分辨它們之間的巨大差異。

　　繼莫內之後以秀拉爲主的「點描派」，更具體而微地細說顏色與光的微妙離合，他用極細的筆觸或類似圓點，分置於畫面的每一角落。使色彩和色彩之間分開獨立，色點與色點之間相互照映，而不用莫內所使用的大筆觸，因此，秀拉的點描結果更接近光了（圖16、

8）。莫內和秀拉都像科學家般實驗色彩的光的感覺，因此，即使是物體的陰影也都是色彩，而不是黑色。

　　這個實驗意義重大，它告訴我們在科學的物理實驗下，事物的陰影是「暗的有色光」而不是黑色，黑色只是人類的想像或象徵，它不是真實的。因爲所謂的黑色是物體的外表百分之一百完全吸收光線，不反射絲毫光線，才稱爲黑色，否則，都稱爲灰色。灰色是物體有其他反射或折射所產生的有色光，因此陰影的灰色，有可能是紅灰色、綠灰色、藍灰色，或稱之爲帶紫的灰，帶橙的灰等等，總之，不會是黑色。但並非陰影不能畫成黑色，畫家可以自我作主，只是印象主義的知性理論提供我們科學物理的論證而已，美術創作不必有這些禁忌。

圖4左　色光混合愈多，色彩的明度愈高，亦稱之爲「加法混合」或「加算混合」。
圖4右　色料混合愈多，色彩的明度及彩度愈低，中間部分成了黑色，和色光混合剛好相反，稱之爲「減法混合」或「減算混合」。

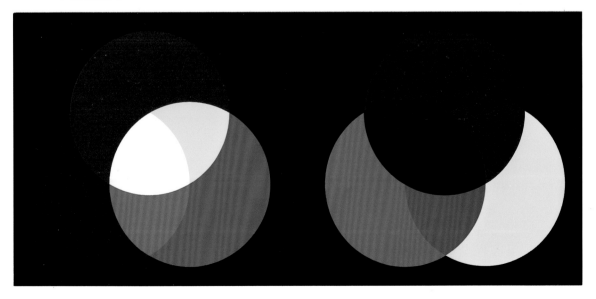

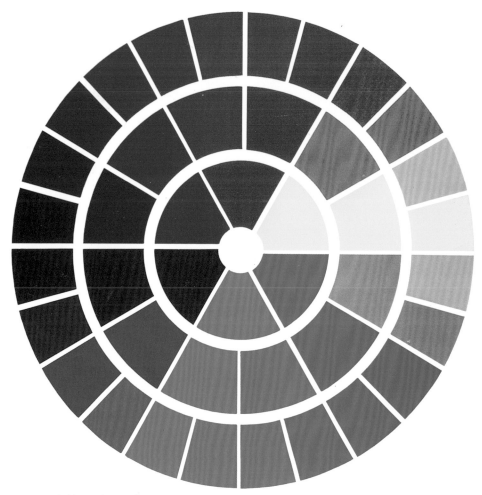

圖 5　色料三原色相混合後所得的多色色環

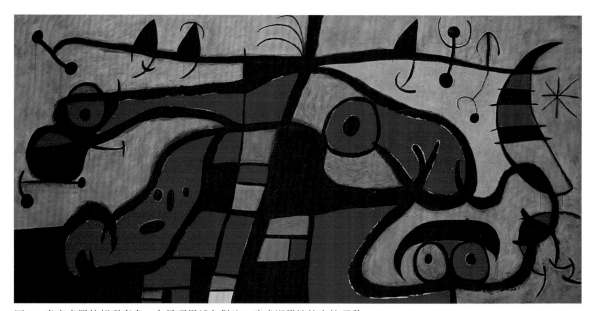

圖 6　畫家米羅的超現實畫，大量運用補色對比，造成視覺性的光的運動。

圖7、8 光的運動從印象主義秀拉的點描畫到超現實主義克利
的「鑲嵌畫」，有一脈相承的現代視覺觀念。

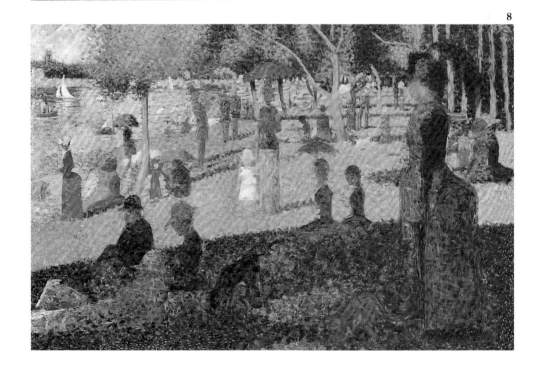

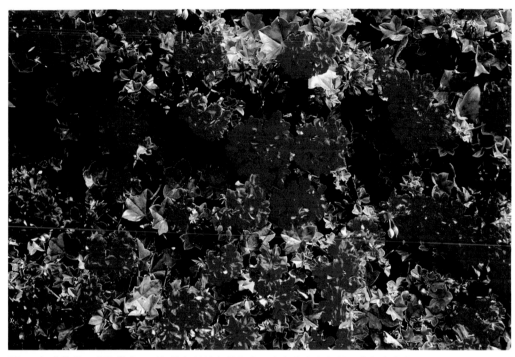

圖 9　紅花綠葉，萬綠叢中一點紅等都是補色的觀念，大自然本身便是一本色彩叢書。

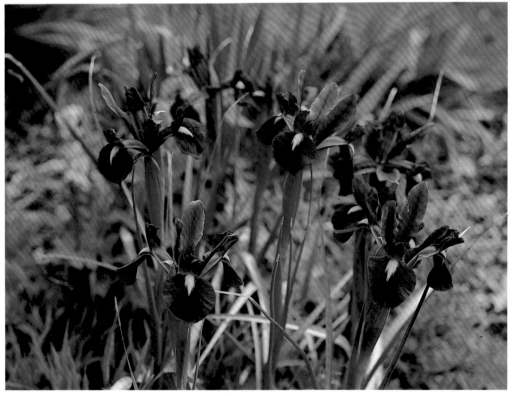

圖 10　鳶尾花的紫色偏藍，花心和花蕊的部分呈現黃色帶橙味的補色，對比強烈。

圖 11　畫家使用的色料
　　　　三原色

圖12　古典繪畫緩慢的腳步、沈重的色調。

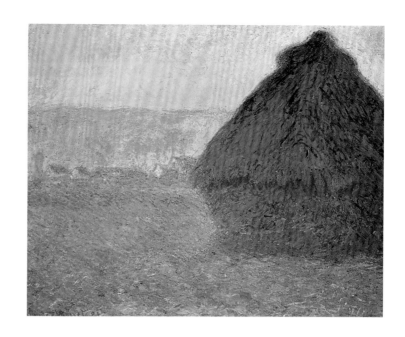

圖 13
莫內的畫把自然光帶進了平面繪畫的
世界，讓世人大開眼界，他是第一個
將陽光演繹成繪畫的。

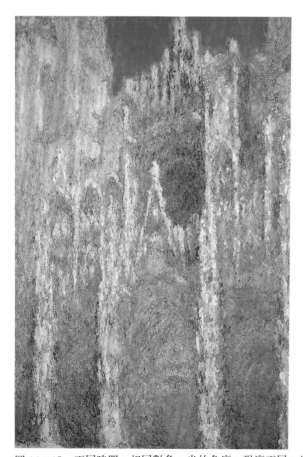

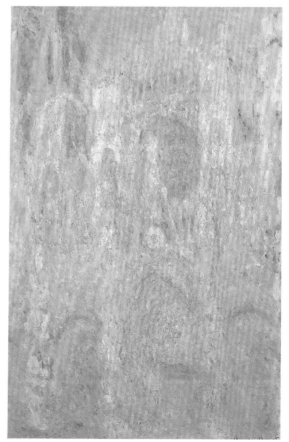

圖 14、15　不同時間、相同對象，光的角度、強度不同，當然也會影響整個色彩的變化，甚至連輪廓都被迫改變了。

圖 16 用小點組合把顏料並置，讓它們在眼睛的網膜上自動混合，使我們誤爲是一種光（參考圖 8 ）。

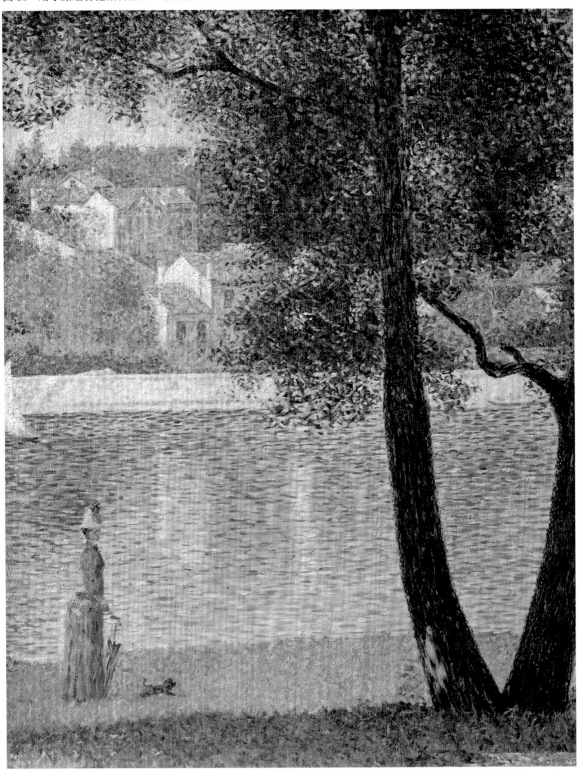

四、色光派對現代繪畫的啓示

印象主義的色光之旅延續了近百代，到美國的歐普藝術（圖17）及普普藝術等都是承繼莫內等的觀念更加抽象化和生活化了，連帶的，我們的生活空間也跟著美術史觀點的更新而更新了。繁瑣沈重的建築代之以鮮亮簡明的外觀，服飾、家具的設計都跟著每一次的美術運動的革新而革新。但都和初期莫內的模擬色光的純色思想觀念不相違背。

五、色光與現代視覺生活

美術繪畫有了自己的路子，它所影響的層面既深且廣。而另外一支從秀拉的「點描派」發展而來的，給光學實驗與發展有了更多的啓示，用眾多的光點組成原理，製作成的大型霓虹燈，便是一個鮮活的例子，而電視的映像管「三槍一體」即利用色光三原色在銀幕上吸收色彩的訊號，而製作成彩色電視機（圖18）。而彩色電腦遵循色光色點的原理不斷地推陳出新，不斷地影響我們的生活。

這種視覺革命，都源自於太陽光，都源自於牛頓的驚人發現，人類自十九世紀後半以來，無時無刻不爲這個科學發現影響、左右我們的生活，認識色彩、瞭解色彩、學習色彩，甚至運用色彩，若不能清楚這一段光和色的革命是無法親近它的芳澤，深入它的堂奧的啊！

圖17　歐普藝術將秀拉的點具體化成爲規則的幾何圓點或方點，也是光的效果。

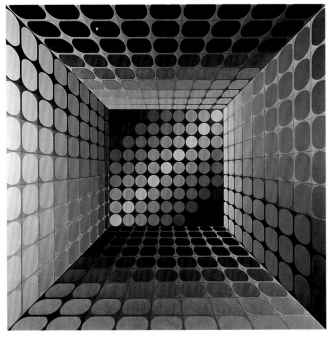

圖18　電視的色彩原理和光的混合原理一樣

六、色彩三屬性：色相、明度、彩度

據查，人類肉眼可以分辨的顏色多達一千多種，但若要細分它們的差別，或叫出它們的名字，卻十分困難，因此，色彩學家將色彩的名稱用它的不同屬性來綜合描述，甚至以色彩代號，數字單位來區別及分類色彩數目。

最常見的一種色彩的分別或分類法是我們口語化了的形容詞，譬如：深淺；明暗；濃淡；輕重；艷濁（鮮濁）等，要描述或形容一棵老松的顏色，我們可以用深綠色，暗綠色，或濃綠色；形容一朵盛開的紅花，可以用艷紅、鮮紅或深紅；對著一彎小溪，可以用輕綠、淡綠、淺綠等色來形容；給一位羞怯少女的讚詞，可以說她淺紅的臉在瞬間變得濃絳、深紅了等等，都是一種簡易的對比排句，我們很難依其描述，把顏色繪畫在紙上而正確無異。後來的色彩學家用了「屬性」這樣的名詞，來概括色彩，他們共用了「色相」（HUE），「明度」（VALUE），及「彩度」（CHROMA）等「三屬性」來述說色彩，無疑地也更準確、更接近真相了。譬如，「她穿著一套粉紅色的洋裝」（圖19、20），意象雖鮮明，但不如她穿著一套淡紅色（色相），並不鮮艷（彩度），很明亮的（明度）的洋裝來得準確，因為粉紅色有很多種，但若加上明亮的「明度」字眼便清楚知道，此粉紅色極淺極淡，可能接近白色，又因為不鮮艷（彩度不高），更確定她洋裝的顏色不很紅。通常「色相」是指物體的色彩相貌，如這條圍巾的色相是紅色。「明度」是指色彩的明暗度，它分成高、中及低三種明度，粉紅色圍巾接近白色，可以確定它是「高明度」，如果是一條「低明度」的紅色圍巾，當然是暗紅色無疑；而因為圍巾接近白色，幾乎看不出紅色的「濃度」，則稱為「低彩度」。一般形容物體的色彩所使用的「色相」名稱，都依色環上

的名字，如紅、橙、黃、綠、藍、紫等純色，而稱紅橙、黃綠、藍紫等混合色為「第二次色」或「間色」，其他有金、銀、黑、白、咖啡色（屬於橙或黃或紅色色相）、米色（屬於黃或橙色相）等生活中較常使用，通俗而一般化的色彩語言都可以當物體的「色相」名稱。而「明度」是指色彩的明暗程度，比較亮的用「高明度」稱呼，較暗的用「低明度」稱呼，介於中間明度者，則用「中明度」稱呼、共以「高」、「中」、「低」三種明度感覺概括。而第三種屬性「彩度」即是所謂的鮮艷度，或色彩的飽和度，如果這個色彩加了白色、黑色、或灰色（無彩色），則其飽和度便遞降而不再鮮艷了（圖21）。飽和度愈低彩度愈低（圖22），完全不加黑、灰、白的色，稱為純色、彩度當然最高。它和「明度」一樣，在程度上，也使用「高」、「中」、「低」三個感覺階段。

充分顯示色彩三屬性：色相、明度、彩度的布料。

圖 19、20
粉紅色的洋裝和紅色的套裝都是紅
色，但明度和彩度不同。

圖 21
彩度降低是因爲顏色加了黑、灰或白，其
濁色感覺增強因而不再鮮艷。

圖 22　古典的布飾色彩大多是濁色系，加了大量的黑或灰色。

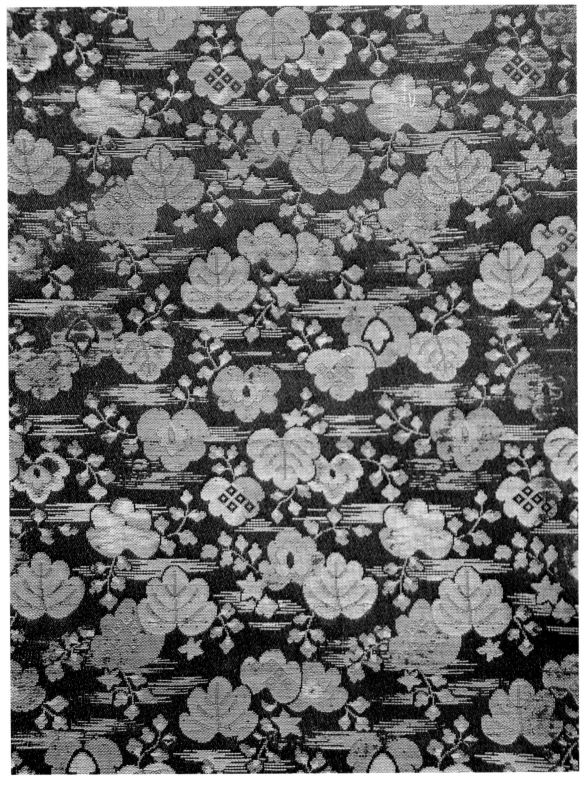

七、表色法：
色彩的數據化

色彩三屬性的表色法，進一步可以數字化，例如色相，紅色以英文字首「R」表示，但在色環中紅色到橙色之間又有許多中間色，則分別用數字替代（圖23）。如5R、7.5R或1R等，各國間採用的體系不同、色相標示也有變化，但都不會缺少色彩英文字首的標示，像綠色為G、紫色為P、藍色為B、橙色為

O，黃色為Y等而中間色如紅橙色則以RO或OR為色相名稱，藍綠色則為GB或BG，中間色都為兩色混合，如若其中一色為主，另一色為賓，主色以大寫的英文字母在前，掛一

圖23　美國的曼澈爾色彩體系以數字化表示色彩

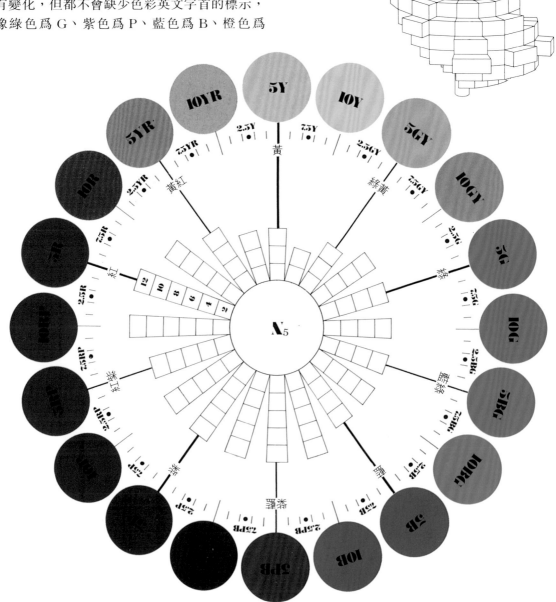

個賓色小寫的英文字母在後，則會出現藍綠色 Bg，或紅橙 Ro 的色相標示。

　　而「明度」則以數據從 0 至 10，中間九個階段分割爲三等分，1 到 3 是低明度，4 到 6 是中明度，7 到 9 是高明度，而 0 是黑色、10 是白色，清楚明白。

　　「彩色」也和「明度」一樣，以 0 至 10 的數據，從中分割成三等分，1 到 3 爲低彩度，4 到 6 爲中彩度，7 到 9 爲高彩度（有些國家的彩度則爲 1～14）。（圖 24）

　　英文字首的「色相」代號加上「明度」及「彩度」的數據便成了一組完整的色彩代號，如「H V/c」，「H」是色相（HUE）的字首代號，「V」是明度（VALUE）的字首代號，「C」是彩度（CHROMA）的字首代號。中文則是「色相明度／彩度」。如果有一極淡，明度極高，彩度極低的粉紅色，它的色彩代號可以是「R 9/1」，R 是紅色相，9 是高明度數據，1 是低彩度數據。如果有一個極暗，明度極低，彩度亦低的墨綠色，它的色彩代號可以是「G 2/3」，G 是綠色色相英文字首，2 是明度（V）低的號碼，3 是低彩度的號碼。

　　如果能參閱「色立體」的介紹，將會更能掌握色彩代號了。

圖 24　明度爲縱軸，彩度爲橫軸，各有色階號碼表示。

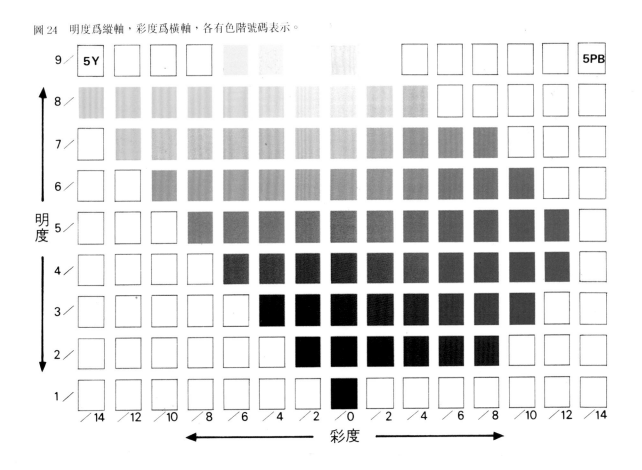

八、色立體與國際色彩體系

色相加明度加彩度，三個屬性的縱深組合，便可架構成一立體，簡稱爲「色立體」（COLOUR SOLID）或色樹（COLOUR TREE），如圖 25 所示，明度爲立起的縱軸，底部爲低明度，往上階段爲中明度，最上爲高明度，「彩度軸」爲橫向面的階段式，距離明度軸（或稱明度階）愈近者，彩度愈低，愈遠彩度愈高。最高則爲色樹的外圍色，它們都是純色。每一純色組合成一個略呈三角形的色片家族（簡稱色彩家族 COLOUR FAMILY），各個家族各擁一片縱向空間（圖 26），每一家族的家長以外圍的純色爲主，向上向下或向內，衍生各種不同明度彩度的色彩子孫，鄰近色都極相似，愈遠差別愈大，然整體看來，儼然一個色彩家族，相當有趣。

在此每個顏色都可以找到它應有的色號，相對地，如果你要查任何顏色以利標示，可以在色立體中查獲它的代號。

色立體的功能極廣，如前述查對色號一例，可以舉隅說明：某工廠生產單位購買了多部淺綠色帶灰的除草機，當除草機的顏色剝落時，或預定換新，但要求同色時，這個除草機的本色可能因年代久了而褪了色，如果你當時記下它的色彩號碼 H $V/_C$ 的代號，而不必保留色票（因色票也會褪色），則依國際常用之色立體號碼，便能輕易地找到你要的帶灰的淺綠色了。

另外色立體也方便設計師或畫家尋找配色的參考資料，它像一本字典，隨時等待你查詢對照參閱。

全世界自製國際標準色的國家有三個，如美國的曼澈爾（MUNSELL），德國的奧斯特華德（OSTWALD）（圖 27）及日本的日本色研所（P.C.C.S）（圖 25）三種，各國的色立體雖因發展時間前後不一，而形成其體系的差異性，但仍以色相、明度和彩度三屬性爲其基本架構，其間之區別，大同小異，仍然很容易瞭解使用。（圖 23、25、27）

圖 25　色立體也稱爲色樹，這是日本色彩研究所的色立體。

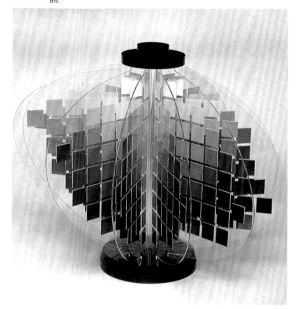

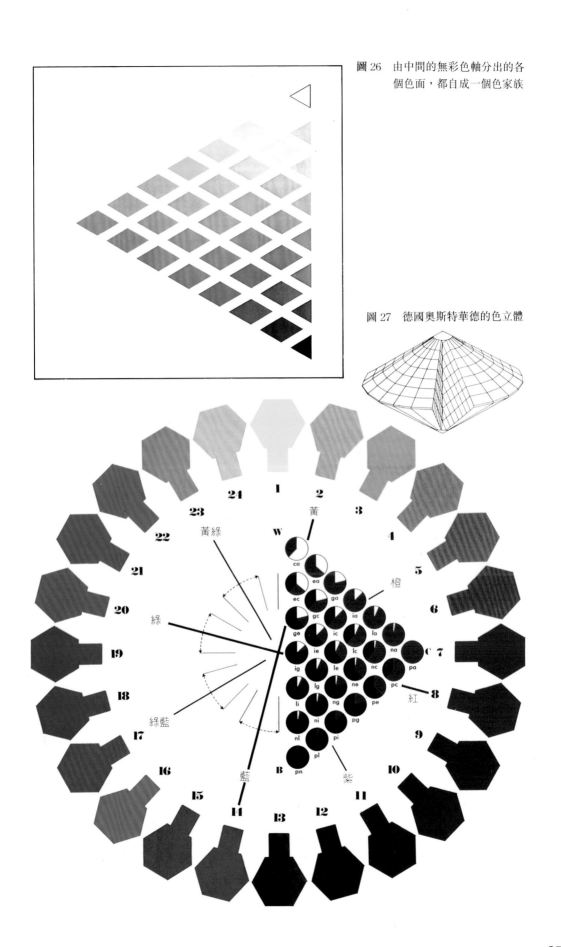

圖 26 由中間的無彩色軸分出的各
個色面，都自成一個色家族

圖 27 德國奧斯特華德的色立體

九、色調與色調分布

色調，是色彩的調子。

如同音樂裡的調子一樣，有抑揚，有頓挫；有長音，也有短音；有高低，也有輕重。但無論如何，「音」雖也有高低、輕重，但單音不能成曲，如同色彩單色呈現時，因爲沒有呼應對照，單色雖也有輕重、濃淡，但不成調子。任何單音，或任何單色出現時多半都有背景音或背景色同時出現。我們在任何場所發出一些聲音時，總會有一些吵雜之聲或其他聲音出現，如若完全的靜止，也算是一種聲音，即所謂的「無聲之聲」，這情形如同單色出現時，黑、白或灰等無彩色當背景一樣。

因此，色調的意義是指兩色或兩色以上的組合羣產生的調子。調子可以是協調也可以是不協調。在色彩調和理論中，發現同一色調最易產生調和。譬如，以淡色調而言，將淡紅、淡黃、淡綠、淡藍、或淡紫等搭配在一起時，它們之間因爲有一種「淡」味的共通性，所以容易產生調和。而相似或類似的色調在一起時，也會產生調和的感覺。以深色調和暗色調爲例，將深藍、深綠、暗紫、暗紅搭配在一起時，它們之間有類似的「深」和「暗」的特徵，所以也容易結合在一起。只是調子和前例完全相反，前者的輕淡柔和，較爲溫馨，如同輕柔的音樂，優雅柔美；後者深重幽暗，有一種嚴肅凝重之感，如同沈重的音樂，令人肅然起敬；但各有一種美的境界。（圖28、29）

爲了讓色彩的調子如同音樂的調子般清晰可讀，色彩學家將色立體中具有同樣性質的顏色歸爲一類。例如圖表中（圖24、25、26），最靠右外圍的色調羣都屬於高彩度的純色系統，它被色彩學家命名爲「活潑的色調」（VIVID TONE），色調分布在圖表上方者明顯地看出明度增高，而在圖表的下方，則顯現低暗的明度。橫向的各個色調，則由外圍至中心的彩度逐步下降，到了靠近明度階（無彩色軸）時，近於無色狀態。而整體的色調，居中的廣大中明度及中彩度羣，因色調本身加入了中明度的灰色，因此感覺鈍濁，被稱爲「濁色調」（DULL TONE），是我們在精緻物品中常見到的色調。西洋繪畫，在表現一種幽靜略帶感傷的情境時也常用濁色調。（圖30、31）

圖28、29
不同色相，不同調子。在同一畫面時，馬上可以分辨出其濃、淡、深、淺的調子關係。

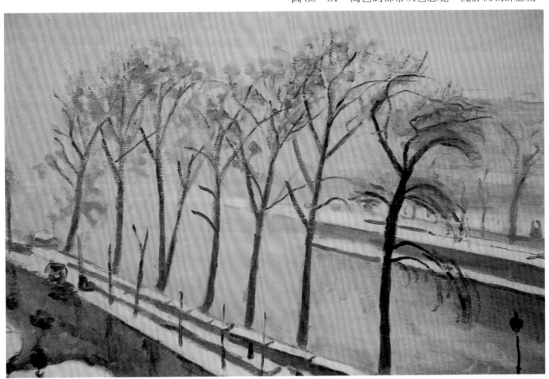

十、色調的名稱及其調製方法

色調分類與分布圖（圖 32、32A），自右至左，由上而下，其名稱如下：活潑的色調（又稱純色調）VIVID TONE（以 v 表示），高度明亮的色調 HIGH BRIGHT TONE、明亮的色調 BRIGHT TONE（以 b 表示），強烈的色調 STRONG TONE（以 s 表示），深的色調 DEEP TONE（以 dp 表示），淺色調 LIGHT TONE（以 lt 表示），濁色調（或稱鈍色調）DULL TONE（以 d 表示），淡色調 PALE TONE（以 p 表示），暗色調 DARK TONE（以 dk 表示），帶灰的淺色調 LIGHT GRAYISH TONE（以 ltg 表示），接近無彩色軸的帶灰色調 GRAYISH（以 g 表示），及帶灰的暗色調 DARK GRAYISH（以 dkg 表示）十二種色調。而明度階所呈現之由黑至白的三大純灰色區，自上而下分別為高明度灰色調（或稱淺灰色調）LIGHT GRAY TONE（以 ltGy 表示）中間明度灰色調 MIDIUM GRAY TONE（以 mGy 表示），及低明度灰色調（或稱暗灰色調）DARK GRAY TONE（以 dkGy 表示）等，外加最上的純白色 WHITE（以 W 表示）及最下的純黑色 BLACK（以 Bk 表示），共五種無彩色色調。（圖 33、34、35、36）

每一種色調都有一種特性，個別的色調的感覺只有在比較其他色調時才能感覺出來，換句話說，色調感覺多半都是比較後才能發現其色調特性，例如淺色和深色並置時，淺色的「淺」或深色的「深」便有明顯的差距，且各具特色，但若分開或分別看時，比較不容易有此「大」的差異性，譬如我們吃完稀飯後，馬上吃一匙果糖，則稀飯的「淡」感，和果糖的「甜」感對比分明，但隔開來吃，亦即吃完稀飯後，隔了一個鐘頭再吃果糖時，因時間差異的

關係，稀飯的「淡」感已經忘卻，果糖的「甜」感便不易察覺。

顏色的對比性愈大，時間差比較不會有影響，亦即，先看粉紅色，再看鮮紅色，即使相隔數小時，乃至數天，我們卻能分辨其差異，但是淺紅色及粉紅色二種顏色分開來看時就不容易分辨了，亦即先看淺紅色，隔五分鐘再看粉紅色，我們便無法記憶其間的差異性，但是若將此兩種差異極微的色調並置在一起時，則其間的差異性，即使非常小，也容易感覺出來。（圖 37）

因此，要能更敏銳地訓練此種色調差異性的感覺能力，最好的方法就是實際塗刷調配不同的色調，對於幫助色調的分辨及記憶是其不二法門。

首先，我們先調製單色，先瞭解單一顏色的不同色調（圖 38），以紅色為例，先以紅色顏料一罐，將顏色倒入較大的盤子。再準備數個盤子放置白色、黑色及至少三種不同的灰色，即高明度的灰色，中間明度的灰色，及低明度的灰色。高明度的灰色即白色用量重，黑色用量輕之灰色，而低明度的灰色即黑色用量重白色用量輕之灰色。如果要細分，可以準備十一個盤子，分別為白色及黑色各一，其他依 9:1，8:2，7:3，6:4，5:5，4:6，3:7，2:8，及 1:9 等比例分別調製出不同的灰色調，前面的數字是白色，後面的數字是黑色，9:1 即白色量為 9，黑色量為 1，6:4 即白色量為 6，黑色量為 4，2:8 即白色量為 2，黑色量為 8 等，依此類推。

純色調，或稱活潑的色調即完全不加白，不加黑，也不加灰的紅色，即是純紅色。高度明亮的色調，則以少許的高明度灰色加入紅色中即得。紅色與灰色比大約分別為 9:1；而明亮的色調，則以少量的高明度灰色加入紅色

中，其紅色與灰色比約 8:2 或 7:3；強烈的色調則以少量的中間明度的灰加入紅色中即得，其紅色與灰色比約爲 9:1 或 8:2；深色調的製作則爲少許的暗灰色（即低明度灰色），加入紅色中得之，其紅色與灰色量比例約爲 9:1 或 8:2；淺色調的感覺是明度很高，顏色飽和量中等，亦即以高明度的灰色和紅色各半一起調製所得，其比例在 5:5，6:4，或 4:6 均可。中間區域的濁色調（或稱鈍色調），是中明度灰色量和紅色量各半混合，主要是以中間明度感覺的灰色去感覺濁色的特性，其紅色與灰色量的比例亦如前爲 5:5，6:4，或 4:6 皆可；中間靠下方的暗色調，其特性爲「暗」感，則以低明度灰色，即暗灰色調和紅色各半混合即可，其比例可爲 5:5，6:4 或 4:6；左上的淡色調其色極淡，接近白，其色調感覺當然以白爲主，因此，可用白色顏料或用高明度灰色中的 9:1 的灰色爲主，加入少許的紅色，其紅色與白色（或灰色）之比約爲 1:9；而帶灰的淡色調，較靠淡色的下方偏向灰色，亦即比淡色調略深，但灰色量更多，因此，可以高明度灰色調中的 8:2 或 7:3 的灰色調爲主，加入少許的紅色即得，其紅色與灰色之比約爲 1:9；而接近灰的鈍色調，是以中間明度的灰色爲主，所以將中間明度的灰 5:5，6:4 或 4:6 加入少許的紅色即得，其紅色與灰色量的比應爲 1:9；最後一個色調在左下方的帶灰的暗色調，是以暗灰色爲主，則以低明度的暗灰色 3:7，2:8 或 1:9 加入少許的紅色即得，紅色與灰色量比約爲 1:9。

事實上，其他在色環上的每一個顏色都可以依照此法，製作成各種不同的調子，若要調子愈細愈清楚，則調製的比例也要更細更小，每個色立體的製作多依循這種比例分配完成的。只是，日本色彩研究所將之細分成各種不同性質的調子，分別給予不同的名稱代號，如活潑的色調 VIVID TONE 簡稱爲 v，帶灰的淺色調 LIGHT GRAYISH 簡稱爲 ltg，中間明度灰色調 MEDIUM GRAY 簡稱爲 mGy 等，其他如高度明亮色調簡稱爲 hb，明亮色

調爲 b，強烈色調爲 s，深色調爲 dp，淺色調爲 lt，濁色調爲 d，暗色調爲 dk，淡色調爲 p，接近灰色的色調爲 g，帶灰的暗色調爲 dkg，高明度灰色調爲 ltGy，低明度灰色調爲 dkGy 等，簡明易記，實用功能大增，不再是理論性的知識探討，或只爲專業人士獨享。若能將此色調分布概念和色立體的空間關係作一比較，當更能勝任。（圖 39）

色調分布圖

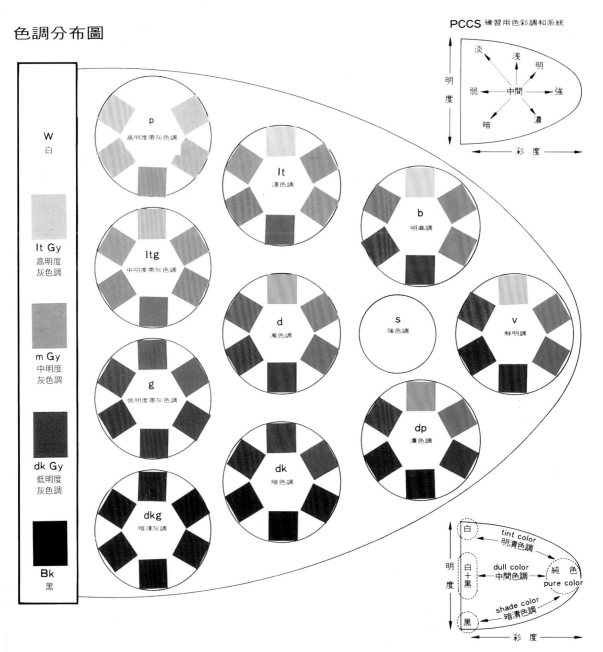

色調分布圖，任何色相在此色調中，愈近左邊無彩色釉，彩度（鮮豔度）愈低，

愈往上升高，則其明度（明暗度）愈高。

圖 32　色調分布圖

色調分類位置圖及色調名稱

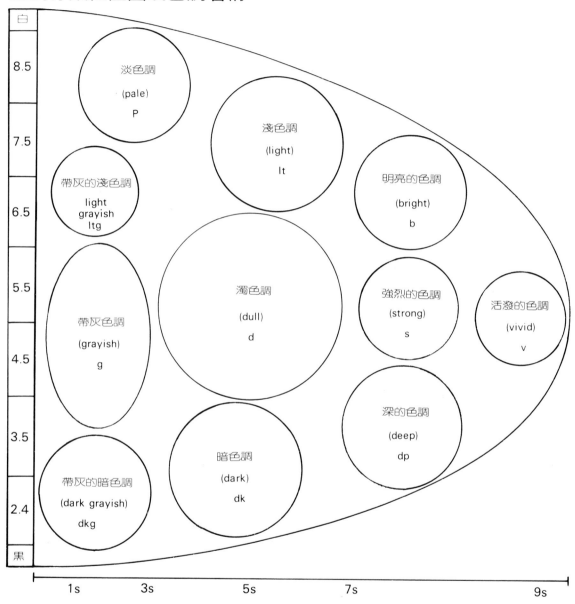

圖 32A　色調分類位置圖與色調名稱

圖 33、34、35、36　各個空間均有其各自的色調變化，其中圖 33 應用較多的色調搭配。

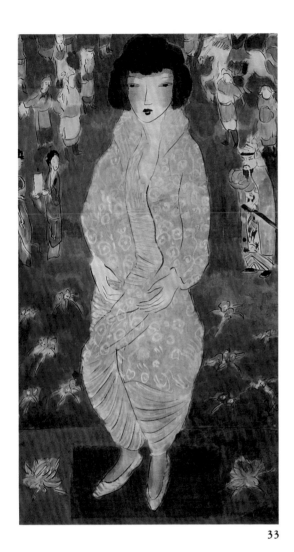

33

36

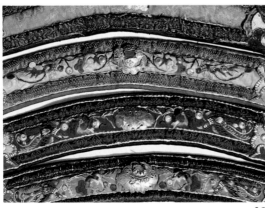

35

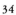

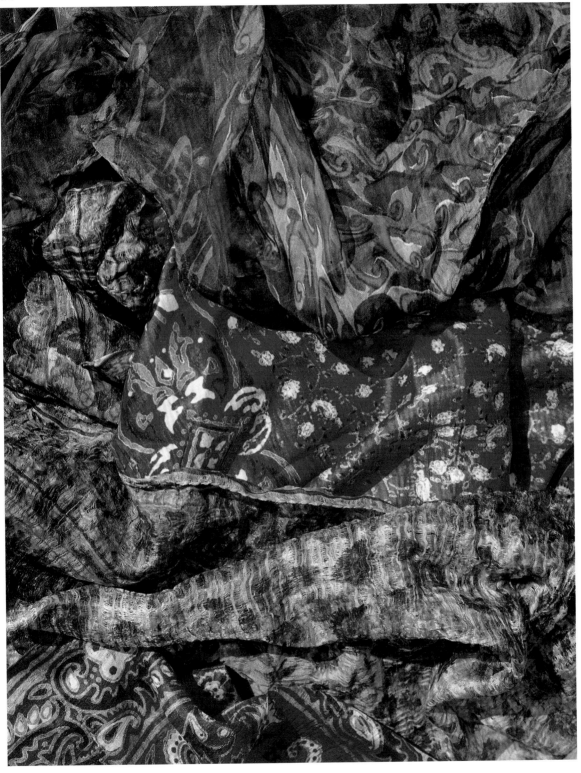

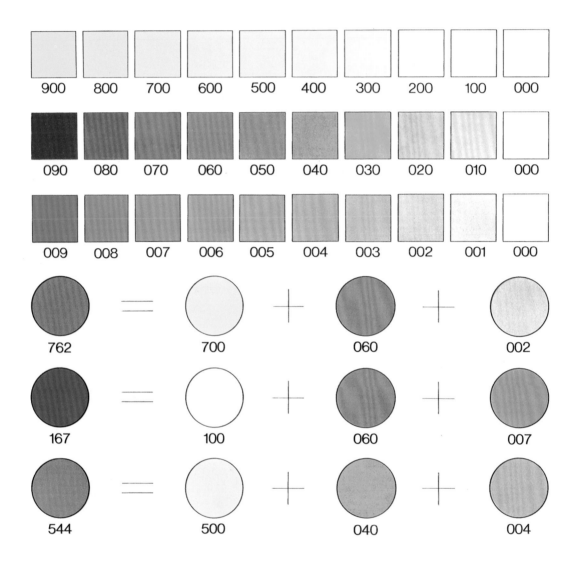

| 900 | 800 | 700 | 600 | 500 | 400 | 300 | 200 | 100 | 000 |

| 090 | 080 | 070 | 060 | 050 | 040 | 030 | 020 | 010 | 000 |

| 009 | 008 | 007 | 006 | 005 | 004 | 003 | 002 | 001 | 000 |

762 = 700 + 060 + 002

167 = 100 + 060 + 007

544 = 500 + 040 + 004

圖37　並置的顏色，即使是些微的差異，也容易感覺出來。

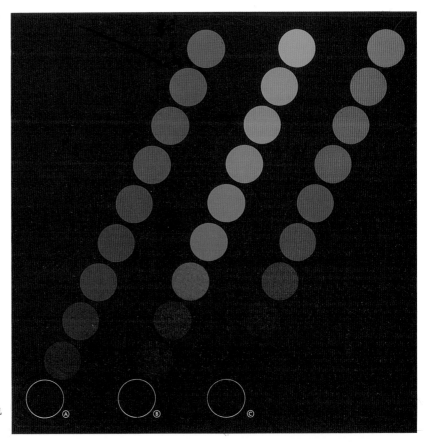

圖38
加入不同灰色及黑色量的各色
變化,由深至淺,由明到暗。

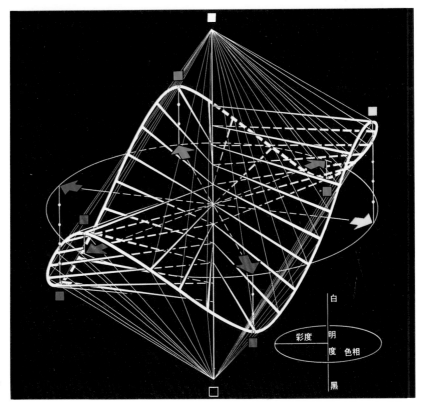

圖39
這個圖表,讓你瞭解色調與色
立體之間的關係。

十一、色彩之對比與對比色之配色

色彩之對比，一如日常生活經驗中之對比，有大小、輕重、明暗、濃淡、冷暖、強弱，遠近粗細等比較對照，而產生一種不同程度的差異感覺。

色彩出現時，很少單一顏色獨立存在，伴隨在它周圍的「背景色」或「環境色」，卻會使這單一色產生比較後的各種可能的變化（圖40、41）。而白天因陽光的移動，任何對象的外觀色都隨著光線的改變而改變，可以說在我們的視覺經驗中，外在世界的任何存在，無時無地不改變它的色彩或外貌，一只蘋果的紅色，在強烈的陽光下看起來鮮麗、巨大，而產生好吃的口感；而有灰濛的陰霧中，它看起來鈍濁失色、弱小，而生厭惡之感。爲了明確深入瞭解色彩在環境中的「對比」現象，我們有必要將色彩的不同對比現象加以逐一介紹，並試圖引用其配色原理與技法。

關於色彩對比有以三屬性中「色相」，「

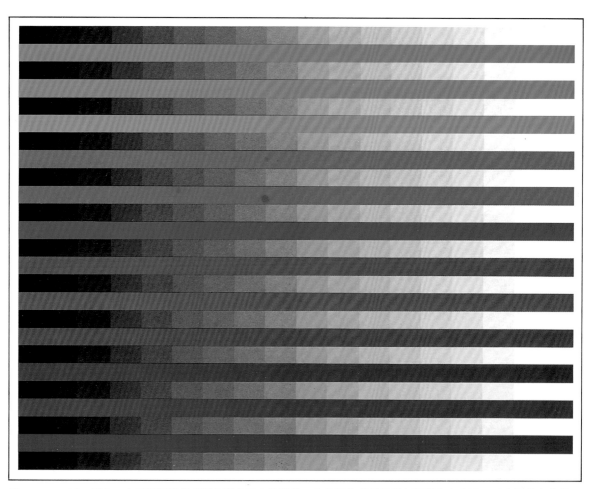

圖40、41　同一顏色，在不同明度的背景上顯出了它的變化，愈往深色背景的顏色顯得愈亮愈淺，而愈往淺色背景

明度」及「彩度」爲主的對比，及集合此三種屬性而成的「色調」對比。另外以面積大小的「空間」意識爲主的「面積」對比，還有以錯覺產生對象物邊緣輪廓變化的「邊緣」對比等都屬於要討論的內容。

而對比的時間若有先後，也會造成對色彩判斷的正確性，在同一畫面上並置的兩個顏色比較時，這種對比情形謂之「同時對比」（圖42、43），而在不同畫面或不同地方，要經過一段時間才能先後看到這兩種顏色時謂之「繼時對比」。

顯然，美術活動多半以同時對比爲主，譬如欣賞一幅畫或一件雕塑品，多半都在同一空間呈現，視覺所及的範圍距離都不會太大，色

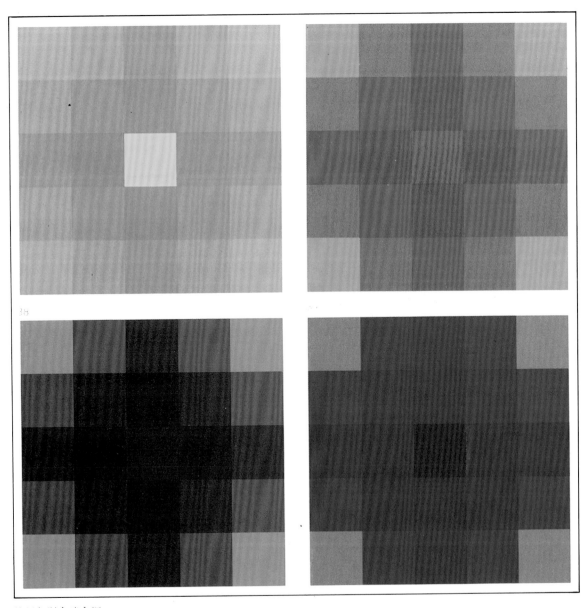

的顏色則愈暗愈深。

彩之間的對比變化，一目瞭然；而繼時對比是指在不同時間或空間，或不同時間，同一空間，觀看到兩種顏色時所產生的色彩比較，這種例子，以觀賞舞台戲劇或電影，及遊覽名勝古蹟，甚至是逛街購貨，都屬於這種「繼時」的時間差的色彩比較。試比較圖 19 及圖 44，便能瞭解色彩經過時間差之後，很難分辨圖

19 的粉紅色衣服及圖 44 的粉紅色衣服有何不同，但若將它們並置在一起時，便又發現它們之間存在不同彩度的些微差異。

圖 42 「同時對比」很容易察覺

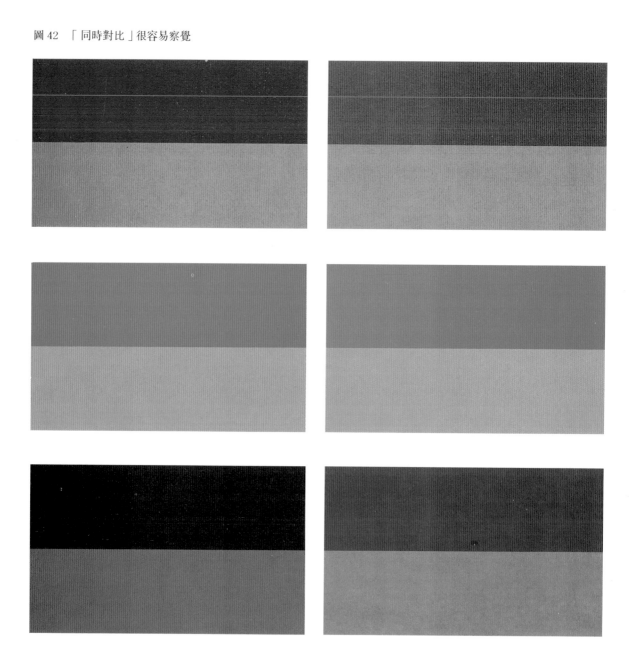

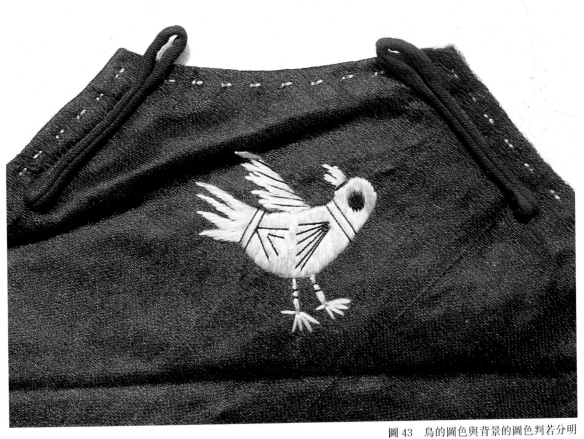

圖43　鳥的圖色與背景的圖色判若分明

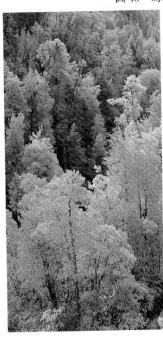

圖44、45　服飾配色或大自
然色彩中，明度彩度完全相
同，或是明度、彩度稍加變
化，祇要色相一樣都可以稱
爲「單一色相配色法」。

十二、色相對比及其配色

色調配色實際上幾乎已經涵蓋所有的配色，但在「同一」、「類似」與「對比」配色三要領上，純粹以「純色」為主的「色相」配色亦可遵照此法搭配不同的色彩感覺。

所謂「單一」或「同一」色相的配色，即指相同的顏色在一起的配色（圖44、45）。譬如，以一個人穿衣為例，紅色的旗袍，紅色的耳環，紅色的高跟鞋，紅色的手鐲，紅色的手錶等搭配，便是「單一色相配色法」。而藍色運動衫配上藍色的球鞋、球襪、球帽等也算是一種單一色相的配色法。

第二種稱之為「類似色相配色法」即指色環中的相類似、或相鄰的兩個或兩個以上的配色搭配在一起的配色，例如，黃色、橙黃色、橙色的組合，或是紫色，紫紅色，紫藍色的組合（圖46、47、48）等都是類似色配色，它們的特性是都極相似，但稍有不同，和單一色相的「單一」完全不同。類似色相的配色在大自然裡也可以發現，像春天的一叢樹裡的綠葉，有嫩綠，有淨綠，有鮮綠，有黃綠，有墨綠，也有鉻黃色等，都是類似色相的自然造化，而秋天的景象更接近這種事實，像橙色、橙黃、橙紅、褐黃、黃色等的葉叢，遠望像織布枱上的織錦，顯現一種華麗之美。（圖49）

第三種稱之為「對比色相配色法」，是指在色環中，通過色環圓心的直徑兩端或較遠位置的色彩，搭配所成的配色效果謂之對比色相配色法。

對比色相是差異性最大的兩色組合，最常見的有紅綠、藍橙、黃紫等（圖50），它的對比性最強，應用在廣告宣傳製作中最為普及。歐普藝術家最常用補色對比製作畫面，現時的商標圖案設計的色彩標示，也大量地使用補色效果。

色相對比尚有以溫度感覺為主的配色，如寒色系的藍及暖色系的紅色搭配而稱之為「寒暖對比」（圖51）。最常見的如各國國旗、運動服裝運動器材，及民俗藝品（圖52、53）。在色環中藍色（或青色）為寒色的代表，因為它有寒冷的感覺，而紅、橙、黃為暖色的代表，因它們給人溫暖感，特別是紅色，可以和熾烈的火焰產生聯想，是「暖色」的代表。「寒暖對比」和「補色對比」雖然同屬色相對比，但在對比感覺上寒暖對比較強調各自的冷暖特性（圖54），而補色對比則著重於兩色之間的相互輝映，彼此在視覺效應上，互為補足而達到平衡及調和的效果。

寒暖對比中，藍橙對比又屬於補色對比，兼具兩種對比的特性。無雲的青天配上紅橙橙的柑桔結實纍纍，是令人印象深刻的藍橙補色對比。色環中介於寒色系的藍色與暖色系的紅、橙、黃三色之間的綠色與紫色，因為具有既寒又暖，不寒不暖的中性溫度，色彩學家稱為「中性色相」，若將紫色與綠色搭配在一起，即為「中性色配色法」，鄉間小路常見到淺紫色的牽牛花在青葱的綠葉叢中彷彿隱藏著一分幽深與莊敬（圖55），而鳶尾花和綠葉也同樣發揮出這種令人懷念的視覺效果（圖56）。中國傳統服飾，也不乏綠、紫為主的中性色對比配色。（圖57）

色相對比除了上述「補色」、「寒暖色」及「中性色」的只限於兩色之間的對比之外，尚有三色（圖58、59）、四色（圖60）、五色、六色、八色，甚至多色及全色環的對比。（圖61）

在色環中呈等邊三角形或等腰三角形的三個色相搭配在一起時謂之「三對色色相配色」（圖62），常見的三色對比有色料三原色的紅（赤）、黃、藍（青）三色配色，及色光三

圖46 台灣早期版畫是粉紫、紅紫的花色及粉青綠爲背
　　　景的配色，屬於「類似色相配色法」。

圖48 類似色相有藍、紫藍、及綠色。

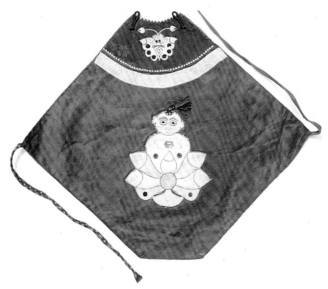

圖47 「類似色相配色法」的一種，色相有紫紅，
　　　紅（粉紅）兩主色相。

圖49 秋天的類似色如層葉，有一種
　　　華麗之美。

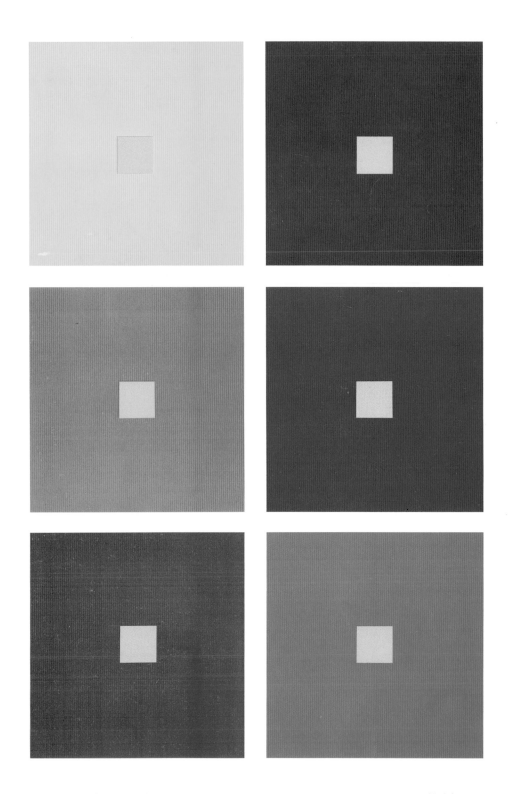

圖50　上排爲紅綠互補色，中排爲藍橙互補色，下排爲黃紫互補色，是最常見的三對補色。

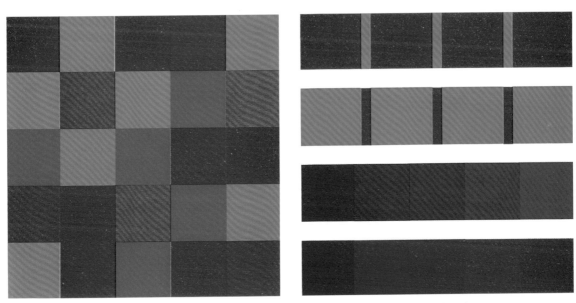

圖51 「藍」與「紅」爲「寒」與「暖」對比的極端。圖中顯示兩色之間面積變化後的微妙關係。

圖52 民俗中的玻璃畫，爲了不讓沈黯的木質色過於呆板，而在圖畫中使用強烈的對比色相效果。

圖53 即使是作爲化妝用的鏡子，也大膽使用對比色相。

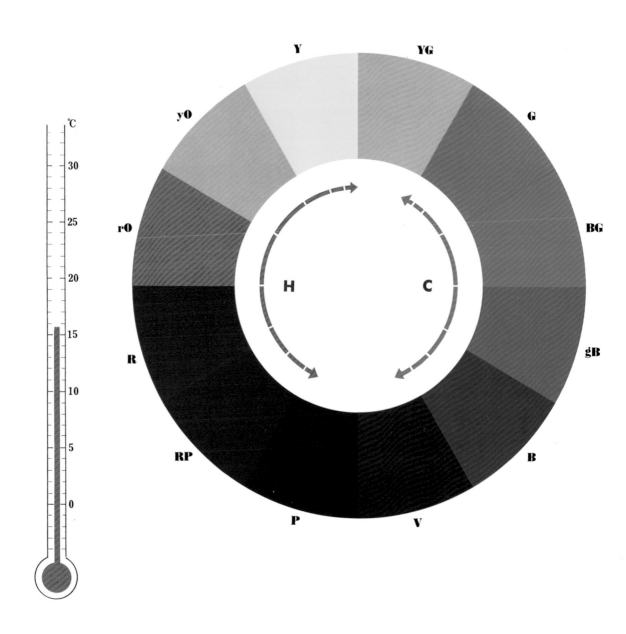

圖 54　寒暖對比和溫度感覺直接產生關係，寒色色相羣以藍綠箭頭表示，暖色色相羣以橙色箭頭表示。

原色中的橙、綠、紫的三色配色，它們在色環中多半呈等邊三角形（圖 63），以紅、黃、藍三色搭配最成功的該是荷蘭畫家蒙德利安的方塊抽象畫（圖 64），他以黑白的經緯線分割畫面成不等面積的方塊，以紅、黃、藍三色填入方塊中，造成一種強烈的對比觀照，但因色塊面積的大小調整，而產生平衡感。而後來的瓦沙雷利（圖 65）充分利用這種特性，也發展出震撼人心的歐普藝術。他們的美術創作以及對色彩的想法觀念，深深地影響到現代的工藝美術，自是一種必然的結果。另有一種等腰的三色相配色，如以紅色為主，則對面綠色補色兩旁所有等距的任何兩個色相，均屬於這種等腰的三色相配色法，如紅色配上黃綠色及藍綠色，及紫色配上橙黃色及綠黃色等，雖不是等邊三角，但同樣具有調和的因子。

如果將色環各色間畫正方形，等邊五角形，等邊六角形，等邊八角形，則便產生出四色對比，五色對比，六色對比，八色對比，乃至多色對比等對比色相配色（圖 66）。事實上，類似這種「等距」的對比原則，它的理論根據乃是以「富秩序感的」、「規則化的」為基礎發展出來的數學性的原則，律化感頗濃，可見配色技法中須藉助數理的原則不在少數，而都有一定的規則軌跡可尋，像歐普畫家洛斯 LOHSE（圖 67），將色彩分割成不同比例的色帶和色塊，便是充滿了這種律動、節拍，與押韻的色彩步調。令人感受到一種音樂的旋律之美。

圖 55 「紫」藤和「綠」葉構成標準的「中性色配色」。

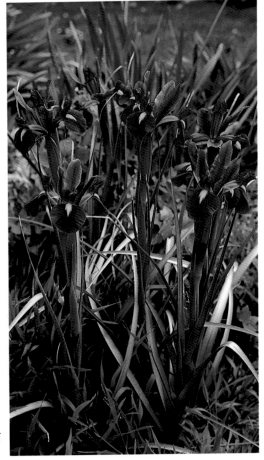

圖 56
鳶尾花的鮮紫在綠葉的烘托下更展現其風采。而鳶尾花的紫色花瓣及橙黃的黃蕊又復構成補色。

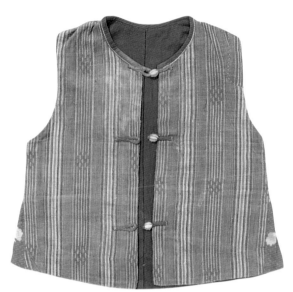

圖 57　傳統的兒童服飾也以中性色配色呈現

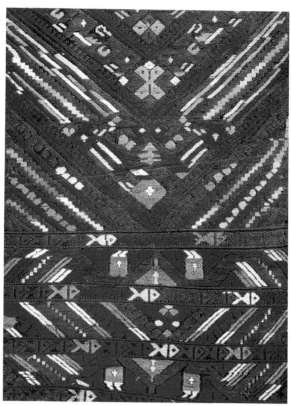

圖 58　苗族服飾刺繡是典型的多色相對比

圖 59　傳統的肚兜刺繡也是多色相對比

圖 60　民間彩瓷對比色相尤其顯著

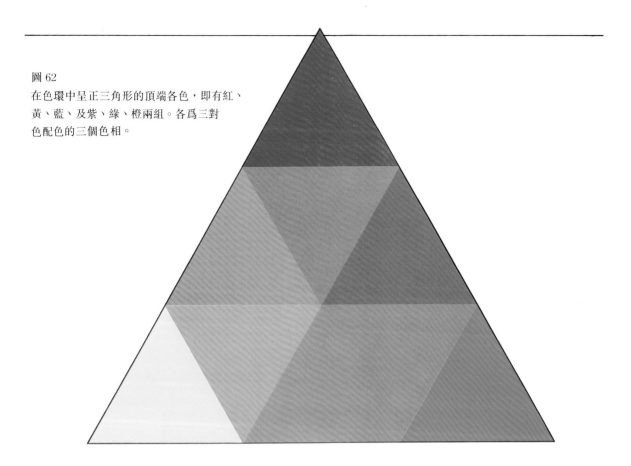

圖 62
在色環中呈正三角形的頂端各色，即有紅、
黃、藍、及紫、綠、橙兩組。各為三對
色配色的三個色相。

圖 61 以多色相，乃至全色環為配色的油畫作品。

圖 63 以紅、黃、藍色料三原色配色的磁偶

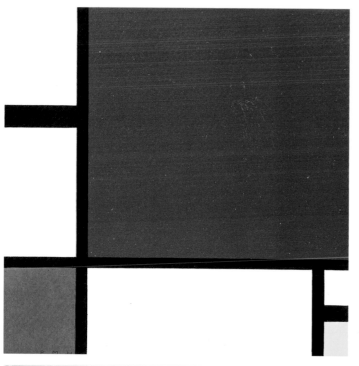

圖 64
蒙德利安的畫正是以色料三原色中的紅、黃
、藍，架構成的優美的抽象畫。

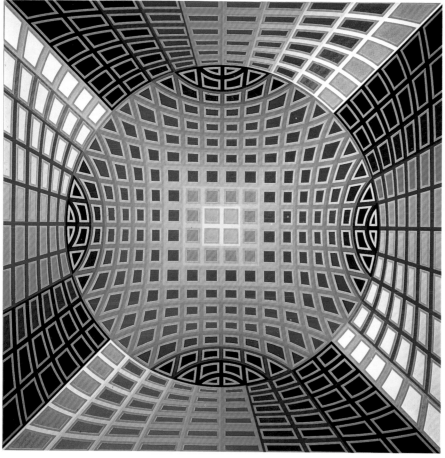

圖 65
瓦沙雷利的多色相對比構
成，深深影響現代人的視
覺經驗。

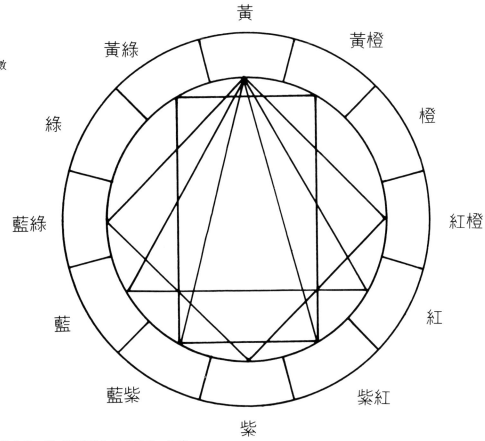

圖 66
多色等邊等角呈數
學幾何形式

黃

黃橙

黃綠

橙

綠

紅橙

藍綠

紅

藍

紫紅

藍紫

紫

圖 67　洛斯的畫像音樂一樣可以聽到和看到節奏、旋律。

十三、色相對比中的多色配色

多色相配色，廣義的說法是指三種色相或三種以上色相的搭配，但都得在色環中呈規律的比例才容易產生調和之感，而三色相的配色調和已如前述。至於四色相的配色，常見的有紅、黃、藍、綠這一組配色。而五色相和六色相的配色則分別有紅、黃、藍、綠、紫，及紅、橙、黃、綠、藍、紫等色，至於八色組合，因其使用的顏色已超過第一次色（紅、黃、藍）及第二次色（綠、青、紫）的範圍，因此屬於狹義的多色配色法的範圍。

多次配色至多可以使用到十二色相環或二十四色相環，甚至四十八色，但都極少見。這一類的配色謂之「全色環的配色」。

四色相配色，五色相配色，亦或六色相配色，在傳統中國民間美術工藝中常使用，童玩中的泥偶、木偶，紙鳶（風箏）、彩燈、剪紙（圖68）皮影（圖69）等等。又如木版彩印（圖70、71），刺繡（圖72、73）、臘染、彩陶燒製、木雕彩繪，佛經彩繪風俗畫（圖74），民間年畫（圖75）等等都呈現五彩繽紛的熱鬧。以色相為主的多色配色法可以說是中國傳統配色的特殊風格（圖76、77、78、79）。沒有一個民族像中國的民間美術那樣熱中於華麗的裝飾，也沒有一個文化像中國文化色彩如此燦爛輝煌。

圖68　中國剪紙多單色，但此幅為罕見的多色配色。

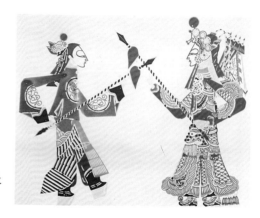

圖69
民間皮影色彩多樣繁複，熱鬧異常，可比較圖68及圖70，以相同色相所繪於宣紙上之彩墨畫。

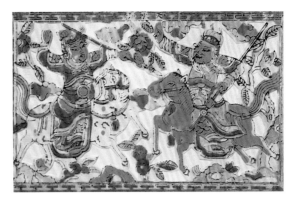

圖 70、71　版畫彩印傳達百姓的喜見樂聞

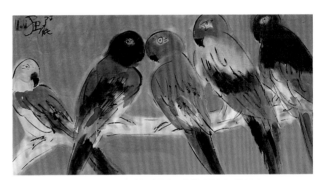

圖 72　民間刺繡色彩，可比較圖 68 及圖 73，以
鮮麗的多色相繪於宣紙上之彩墨畫。

圖 73　以圖 72 的民間刺繡爲色相感覺所繪之彩墨畫

圖 74
道教風俗畫內容取材均偏向高彩
度多色相，故事結構駭人聽聞。

圖 75
民間年畫以暗底爲背景，印上的顏色亦以多
色相爲主，俾使畫面呈現熱鬧景象。

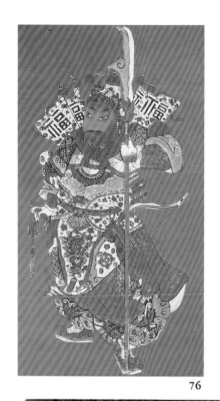

76

77

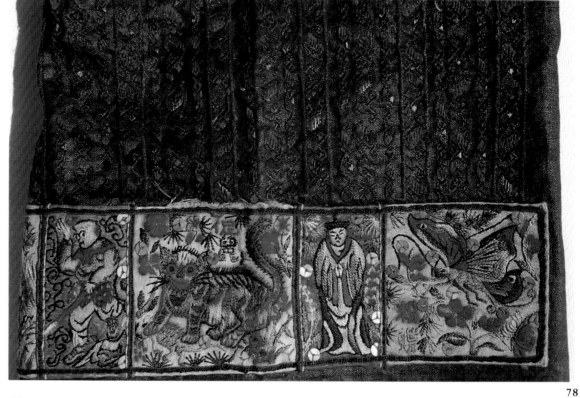

78

圖 76、77、78、79

中國傳統色多以大紅、朱紅、桃紅爲主色相，間以其他多種色相經營畫面，集喜樂、
歡愉、樂觀、吉慶、幸福於一身的象徵性色彩觀。

79

十四、明度對比及其配色

明度對比是指兩色之間明暗度的差異性，明度感覺是人類對外觀世界分辨物體色最敏銳的色彩反應（圖80、81），即使是色盲患者的視覺，雖然對某些顏色失去功能，但仍對明暗具細微的分辨能力。甚至是瞎眼的盲者，他的視神經中仍潛浮著對光的明暗感應的神經結構。

明暗、黑白為兩極化的兩種不同的光影或顏色，其間存在著眾多不同的灰色色階（圖82、83），像物體的陰影般逐次地漸層變化。而任何物體的影子，都存在這種灰色感的變化，當然，具有彩色的物體本身亦有光影產生的明暗的變化，而純色與純色之間，也有明度上的差別，紫色和黃色兩個色相就有明顯的明暗差，而紫色或黃色各自在不同的光影中所呈現的明暗感自然不會一樣。只是無彩色（黑、白、灰）的明暗感較容易察覺，而有彩色的明暗感覺比較困難分辨而已。深藍色的海洋和深綠的葉子何者較明，何者較暗，確實難以用肉眼分辨。

明度對比的錯覺

將同明度的灰色分別置於白色的背景和黑色的背景上時，白色的背景上的灰色顯得比黑色背景上的灰色更暗更深。同理，將同一明度的灰綠色分別放在白色的背景及黑色的背景上，可以得到同樣的結果。

明度差異性愈大，它所造成的錯覺亦相形提高，以圖示（圖84）為例，畫家究竟是畫著一個瓶子呢（中間）？或者畫著兩個對立的人之側面，我們很難捉摸，當我們的眼睛集中放置在畫面的中央時，我們很容易感覺到一個瓶子的外形，而若將眼睛整體觀照並稍微向左右兩邊移動時，則頓時出現兩個對立的人的側面像來。這種現象明度差愈大愈容易顯現出來。在色彩現象學中謂之「圖」「地」反轉。其意即指：何者為地、何者為圖，常因明度差而使其反覆倒轉、捉摸不易。

明度對比的配色

有關明度的對比差異可依圖示（圖83），將明度階分為高明度、中明度，及低明度三階，而其配色有高明度配高明度，高明度配中明度，高明度配低明度，中明度配中明度，中明度配低明度，及低明度配低明度等六種。其中高明度配高明度，中明度配中明度，及低明度配低明度都屬於「同一明度」配色法，重點將同一明度相聚，使其造成調和感覺。第一種配色法有一種輕而淡、浮動而飄逸之感，在女性化妝品，及有柔性述求的產品設計上常會使用這種配色。低明度配低明度則深重幽黯較偏向男性化的性格特徵。（圖85）

高明度配低明度的結果，其明度差異性最大，像黃配黑的交通標誌及放射線、毒藥及危險區的色彩標示都使用這種配色，目的在使人清楚分辨圖示內容，不會混淆含糊。可以避免發生意外。圖86中的各配色可作一比較。

中間明度的色彩若與高明度配色組合，則其整體感覺會因「暈化」作用而偏向明亮感；而中間明度若和低明度配色組合，則整體感也和低明度的性格相若；色彩明度上的「暈化」作用，不分無彩色或有彩色都有同樣的效果。（圖87）

圖 80　齊白石的畫以濃淡不同的明暗感覺分別空間實體

圖 81
清代畫家任伯年的水墨
畫明暗層次清晰可辨

圖 82
明度對比有黑、灰及白,特別是灰色變化
最大,人類肉眼對無彩色的分辨力
特別敏銳。

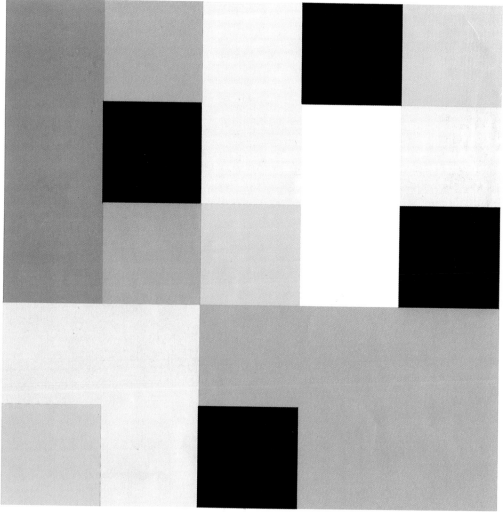

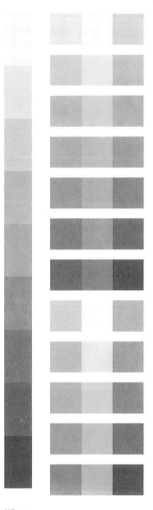

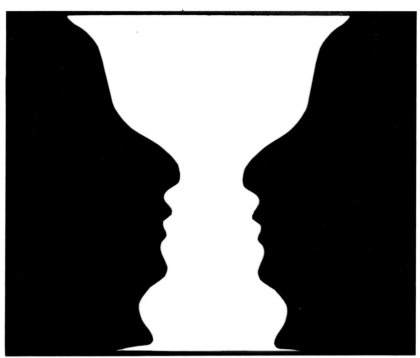

圖 84　黑白對比大，面積相類似時，「圖」和「地」常出現反轉的錯覺現象。

圖 83
明度階一如音階，高中低各
有領域。明度差異越大，它
所造成的錯覺亦相形提高。

圖 85　黑白對比的服飾設計在女裝上有男性化的強烈性格特徵。

圖 86
各配色只有黃配黑，及
白配黑，「明視度」最
清楚。

圖 87
這是傾向暗色的暈化作用

十五、彩度對比及其配色

彩度對比是指不同濃度或鮮艷度的兩個顏色相對比較的結果。純紅色和帶灰的灰紅色，其彩度對比自然有極大的差異，而紅色的蘋果及灰綠色的橄欖乾，不因其色相不同而不會產生彩度上的差異，前者艷麗，後者鈍濁。

我們可以在圖 88 中發現同一色相在不同彩度區域的色彩變化。

即使是同一彩度的顏色分置於不同背景色時，彩度也會產生變化，在濁色背景中的顏色感覺較鮮艷，在鮮艷的背景中的顏色感覺較鈍濁無光。

在下例這些情形，都會降低彩度，而使顏色產生變化：

1. 混合白色。它使顏色明度昇高，但彩度降低，亦即，不再像原來的顏色如此鮮艷。

2. 加入黑色。也會使原來的顏色彩度降低，同時也使明度降低。

3. 加入灰色後該顏色呈「濁色」或「鈍色」，感覺不再鮮艷，明度也會因加入的灰色明度產生高或低的變化。

4. 加入該顏色的補色後。其色彩明顯地呈現灰黑色、視加入的量之多寡而顯現不同的彩度及色相的變化。

5. 同時加入三原色。亦即同時加入不同比例的紅（赤）、黃、藍（青）（圖 89），也會產生低彩度的現象。瓦沙雷利的作品中最愛用這種彩度變化。而造成視覺的眩目感。

以「彩度」為主的配色

彩度變化，在色立體中分為高彩度、中彩度，及低彩度三種橫向的變化。其配色分類成高彩配高彩、中彩配中彩、低彩配低彩、高彩配中彩、中彩配低彩、高彩配低彩等六種，其中前三者的配色屬於「同一彩度」配色，而高彩配中彩，及中彩配低彩則屬於「類似彩度配色法」，而高低不同的彩度搭配，其意象鮮明，清濁立判，法國印象派畫家之集大成者波那爾的作品常出現這種情形（圖 90），他將畫面局部劃分成無數不同的對象物色塊形狀，再依陽光表現在對象物上的強弱彩度變化，而使用高低差異極大的色彩集合，使畫面易於融入一種視覺調和感官效果中，又有裝飾性的美化作用。梵谷的畫多半用純色或加入少許的白，使成為高彩度配高彩度的效果，讓人耳目一新，是極大的視覺饗宴。如〈郵差先生〉及其〈自畫像〉，各別運用高彩度及高明度的低彩度（加大量的白或灰白）羣，是比較彩度差別很好的例證。（圖 91, 92）

法國女畫家羅蘭珊在表現女性畫像時用大量的粉色調及中高明度，低彩度的色塊羣（圖 93），而蘇聯畫家耶那斯基畫女性人像時卻繼承了梵谷的恣放的色彩，大膽而狂野。（圖 94）

以「色調」為重的配色技法

色彩經過命名分類及配置不同的位置區域，更能方便配色的運用。

大凡色調的配色要領有三，其一為「同一類」的色調配色，其二為「相類似」的色調配色，其三為「對比」的色調配色。

為了要求配色上的方便使用，將原來複雜的色調分布圖簡化成如圖表的色調區域。（圖 32、32A）。

所謂「同一色調」配色，即指將相同的色調搭配在一起，便是有「同一」或「統一」調和因子的色調羣。例如將活潑的色調，即純色調全部放置在一起時便能產生「同一種活潑感」，此種色調之所以調和，或被人感覺調

和，是因為每一個顏色都具有「活潑的」或「純粹色」的「共同」特性，因此是調和的「同一色調」配色。中國傳統色彩配色中最多這種例子，像民間美術中的剪紙、版畫（圖95），景泰藍，戲劇服飾（圖96），廟宇建築塗飾等多半以純色調搭配，是「純色的同一色調配色法」或「活潑的同一色調搭配法」。又如嬰兒產品中的嬰兒服飾、玩具，產房等都有著淺淡的粉色調配色，若以淡色為主，便成「淡色的同一色調配色法」了。同一色調搭配，是色調配色中最簡易的配色基礎，依不同的對象、時間、場所，給予正當的同一色調配色，其形象便突出深刻。每一組色調都具不同的個別性，若能掌握其個別的特性，再依照對象物的條件分別予以配色，將有意想不到的效果。

所謂「類似色調」配色，即以色調配置圖中相鄰或相近的兩個或兩個以上色調搭配在一起的配色，如圖例（圖32、32A）中圓圈區域內的相鄰的兩個或兩個以上的色調組合，類似色調的特性在於色調與色調之間些微的稍異，較同一色調有變化，不易產生呆滯之感，但同樣具一種「相似」的調和感。譬如，淡綠色、淺藍色、淡黃色、淺紫色、淡紅色、淺黃色等組合在一起，便生一種「渾然」的淺淡之感，因此容易調和。（圖97、98）

同樣地，將深色調和暗色調搭配在一起，亦能產生一種「既深且暗」的渾然之感；活潑的色調和強烈的色調，甚至加上明亮的色調，便產生「鮮麗活潑」感覺的色調羣，同樣是「類似色調配色法」的一個實例。淺淡的類似色配色法，在嬰兒至學齡前稚兒的玩具裡最多這種實例；既深且暗的深暗的類似色調配色法，則可以在成人或老年的服飾設計中看到實例；在一般的古典繪畫（圖99）及古典家飾用品中也應用的很廣（圖100）；而鮮麗活潑的色調羣類似色調配色，在中國傳統節慶的牌樓，屋宇的藻井圖案，婚嫁的行頭打扮中都有不少的精彩之作。

而第三種「對比色調配色法」，即指相隔較遠的兩個或兩個以上的色調搭配在一起的配色，如圖例（圖32、32A）中較遠端緣的兩個色調組合。對比色調因為色彩的特性極端差異，造成鮮明的視覺對比，而有一種「相映」或「相拒」的力量使之平衡，而產生「對比調和」之感。（圖101、102）

在使用對比色調配色法時，應注意色調的面積比例，換句話說，不同色調會因不同時、地、對象而產生不同的大小空間的變化因應，俾於讓對比的色調，不致因對比的差異產生不安感。（圖103、104）

另外，「對比色調配色」在配色選擇時，會因縱向對比成橫向對比，而有明度及彩度上的差異性，若依圖表（圖32、32A）為例，兩組色調在圖上呈平行或類似平行於明度階時，兩組色調在明度上有明顯的差異。換句話說，這兩組色調主要是強調明暗上的差異，而非指色彩的其他對比性特色。譬如，淺色調與深色調配色，即為「深」與「淺」的明暗之比，而淡色調與暗色調的色調配色，即為「淡」與「暗」的明暗光的視覺差異。相反地，如果採行橫向的配色，即指與彩度軸平行或接近平行時，則其對比色的特性即有高彩度與低彩度之別，亦即其中一組色調極鮮艷，另一組色調極灰濁，因此，便造成彩度上的差異。

故知，對比色調配色亦可分為「明度的對比色調配色」及「彩度的對比色調配色」兩種，在使用上，也因需要而有所選擇。以「明度」感覺，及「彩度」感覺分別予以歸類。（圖105、106）

對比色調配色，在近代的視覺藝術中已迅速發展成這一時代的視覺經驗。例如廣告招牌，櫥窗設計，產品設計，廣告目錄（圖107），街道交通標誌、車輛運輸工具，現代服飾、舞台設計、電腦、甚至建築及室內設計等，幾乎都為此種對比色調的世界所支配，人類在視覺經驗中經歷了一種前所未有的變革與新境。若說色彩左右人的生活並非誇大之詞了。

漸層色調配色法

　　除了上述三種色調配色法之外，尚有一種「漸層色調配色法」，圖例（圖 32、32A）所示，若將所有色調依序連續性串連，分別占據色調的左方、上方及下方的大片位置，即指相連或相接的各色以漸層方式或漸加或漸減，逐次產生明度或彩度上的變化，圖中左方的色調是以明度為變化，成為一種階梯性的明度增加或遞減，極富秩序感的調和美，而上方的漸層變化及下方的漸層變化，卻同具彩度增減的漸層性調和。所不同的是，上方的色調漸層屬於高明度的漸層調和，下方的色調漸層屬於低明度的漸層調和。

　　漸層配色法的調和感覺如同數學的秩序，它按照一定的比例分配逐次的上升或下降，有一種「秩序之美」或「規律之美」，中國的傳統圖案的色彩輪廓最多這種表現。皇帝的長袍衣袖袖口，及衣擺中的浪形圖案（圖 108）配色也有這種極富節奏動感的設計，版畫及木雕彩飾中的魚蟲、花卉的漸層變化也是這種配色法的樣本（圖 109、110、111、112、113、114）。另外像西洋畫家瓦沙雷利等人的歐普藝術作品也大量運用這種節奏感，譜出那般強烈的視覺效果（圖 115）。大凡自五〇年代之後，西洋印象主義的色彩革命從法國巴黎轉戰至美國的紐約，都是這種視覺對比，視覺漸層的色彩變革手法，目的都在強化人的視覺性參與，以視覺之眼先「看」清物體，傳達至大腦再連續思考功能的「想」的作用，使傳統美術拒於千里之外的皇宮殿堂，拉回到現實大眾的平凡生活中，算是一個意義重大的歷史事件。

　　以上所有配色法可以由圖表 116 中略窺配色之技法。

色調研究與商業行銷

　　色調分類，色調分布圖，及色調配色等有關色調等研究發展，都由日本色彩研究所相繼提出，它具備理論指導、分析、解剖等基礎性的常識瞭解，也有配色技法與演練等實用功能，是近代色彩發展史上最具貢獻的研究報告。日本於二次大戰後，能於短短的數十年間，在工業設計的才能上發揮所長，而躍居世界首要。商業利益高居環球第一，都跟此一色彩研究發展有關，主要是日本人能運用配色技法及探研民族色彩與心理，而將產品外觀色彩予以美化、並依地區與種族的色彩偏好採行個別的色彩配色，最後根據嚴格的市場調查再行上市，故其產品行銷全世界，且深獲消費者喜愛。（圖 117、118）

邊緣對比

　　邊緣對比是指色塊與色塊之間，在一定的規律化的距離之內，產生一種眩然或陰影或光亮的錯覺現象，特別是在深色的對象物的輪廓或邊緣，可以清楚或模糊地捕捉到這種感覺。

　　如圖 119 中，呈等面積方塊的黑色與黑色之間的交叉點地帶，會有灰色點的錯覺出現，這是因為方塊的周邊，黑白的對比比交叉點的三不管地帶明顯，而使這三不管的地帶較線形狀的白色為暗，亦即黑色塊邊緣的邊線對比和白色帶的邊線對比較強，使得白色帶的白佔盡了白的優勢，而讓交叉點的白色灰暗下來。

　　另一例是色塊與色塊之間，呈現邊緣線彷彿有一白線隔離般的眩人眼目。這也是對比性在邊緣地區各自「相較量」的結果，而產生眩目的白光錯覺。（圖 120）

　　英國歐普藝術家萊利的畫作以黑白繪出波浪狀的圖案設計，當我們移動眼睛時，則畫面產生一種黑白相互激盪後的炫光，像會移動的波浪、奇妙極了（圖 121），它的原理和前述二例相似，只是多加入一種動的錯覺，用平面的黑白空間，在我們的眼網中產生「光」或「擬似光」的效果，算是將莫內外光派，及秀拉點描派的理論予以實踐化、明白化的另一個觀念境地。

　　而近年來，有許多藝術家，甚至將此理論

及視覺作用改用立體的三度空間擴大成爲一環境景觀及雕塑藝術，它可以使環繞著作品周圍的行人或觀賞者，產生三度空間的錯覺變化，較諸平面的歐普畫面更形影響我們的視覺生活與景觀經驗。（圖122、123）

面積對比或體積對比

面積對比是針對色塊所作的面積大小、調整其所占比例，而使之造成平衡或不平衡感。

這種面積調整多半被用在兩色或兩色以上，在色相、明度或彩度搭配時產生不調和感時，考慮改變空間體積的對比方法。

一般說來，面積一有變化，或者體積一有增減，則其相對應於色相、明度或彩度對人的視覺也跟著產生變化。

色彩學家歌德（J. W. GOETHE）將各個純色相的明度測定了一個關係比：
黃：橙：紅：紫：青：綠爲9：8：6：3：4：6，代表三個補色對的明度比是：橙藍（青）8：4＝2：1，紅綠6：6＝1：1，而黃紫則爲9：3＝3：1。

亦即面積和明度有反比的關係，若在一單位面積內，要使黃色和紫色維持一平衡的關係，則必須使黃色的面積變小，紫色的面積變大，其比例爲1：3，剛好和其明度比相反，而橙色和藍色也是一樣相反；面積比應爲1：2；紅綠色維持不變，面積比同爲1：1（圖124）。這種面積比和明度比的平衡感，只適用於純色的情況，倘若明度改變或彩度改變之後，其面積比自然也要跟隨著變化。

任何一種空間的色彩面積和體積大小都會影響它們之間的調和與不調和，平衡與不平衡，安定與不安定感，色塊面積或體積對比，並非由輪廓範圍決定，主要仍在色相、明度、彩度三種屬性間的對比關係，因此配色之要訣仍要熟知三屬性的對比關係，以三者的認知與熟稔深淺決定配色的好壞，而非以面積或體積的增減伸縮而決定其調和的好壞。充其量，面積或體積的改變，頂多算是最後調整的工夫，無關決定性的美醜之分。（圖125）

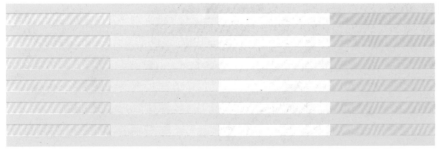

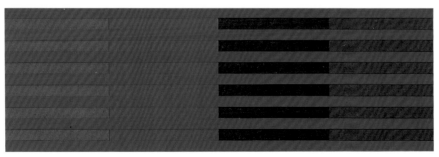

圖88　即使是同一色相背景的明度或彩度發生變化，則其色相感覺便產生複雜的色味，包括明度、彩度及色相的微妙變化。

圖89 A、B、C各為藍、紅、黃色料三原色，當其各自相融合後，便呈現各種不同的彩度及色相的變化。

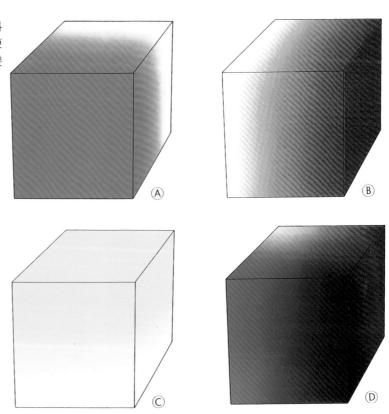

圖90 波那爾的畫可以細分成好幾塊不同的彩度色面，粗看是幾何式的塊面構成，細看卻是光與色的演化變異，似魔術般的奇妙。

圖91 梵谷的〈自畫像〉加了大量白色之後的顏色呈粉色調，感覺與圖92的〈郵差先生〉大異其趣。

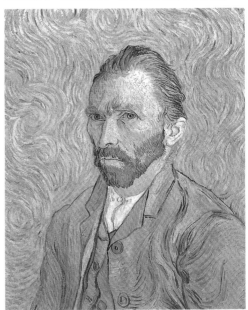

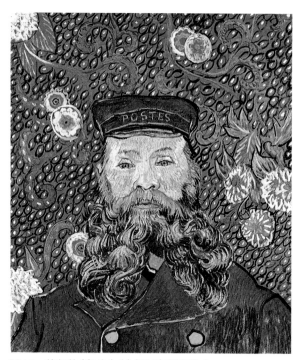

圖 92　梵谷的〈郵差先生〉都以高彩度構成

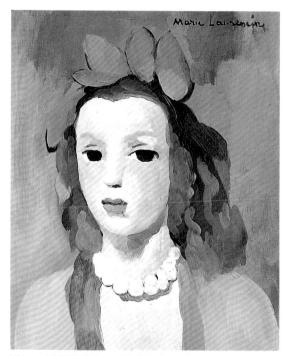

圖 93　羅蘭珊的畫以大量的粉色調爲主調，女性化的傾
　　　向極濃。

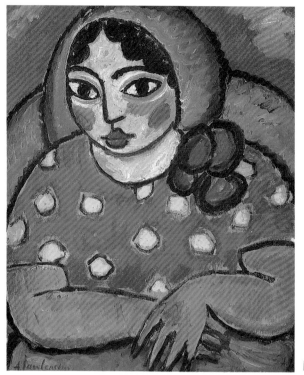

圖 94　耶那斯基的狂野可以與梵谷相比

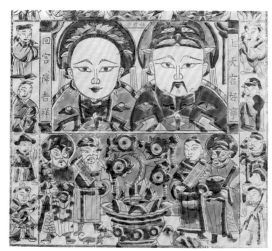

圖 95　版畫的基調雖只以純色的紅、綠和黃、紫等
　　　四色各成一組補色配色，但覺豐盛而調和。
　　　這是同一「活潑的色調」的配色。

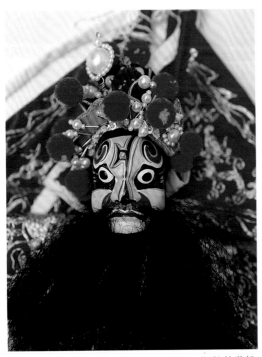

圖96　劇曲藝術不單只是故事的演出，服飾的裝扮最有看頭。

圖97　木版畫用粉色或淺色調印刷極少，此幅爲淺、淡兩類似色調配色。

圖98　水印版畫信箋也用粉色的淺、淡兩色調，符合文人雅士的喜好。

圖99
古畫的深厚凝重，
正是「既深且暗」
的類似色調配色法
。

圖 100　古典家具裝飾也和古畫一樣，趨向深暗的色調。

圖 101、102　剪紙的對比色調是由淺、深或濃、淡兩種極端矛盾平衡。

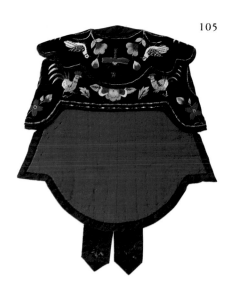

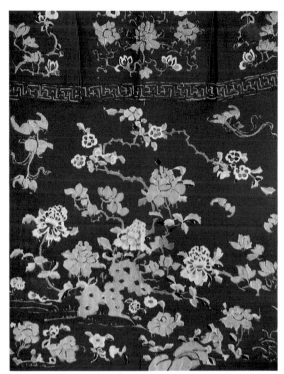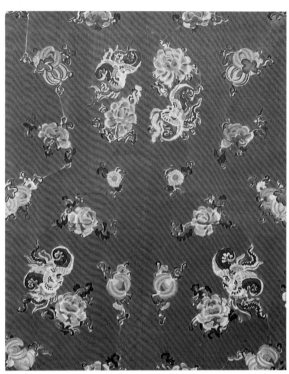

圖 103、104 中國傳統服飾有深有淺，有濃有黯，是一種對比的色調組合，綜合了「明度對比」及「彩度 對比」兩種特色。

圖 105、106
刺繡虎帽爲以「明度感覺」爲主的對比色調配色，
刺繡肚兜爲以「彩度感覺」爲主的對比色調配色。

圖 107　有民俗味的色調對比配色，在廣
　　　　告宣傳上有視覺的震盪作用。

圖 109　版畫中用漸層產生立體感

圖 108　衣擺的浪形圖案，依漸層的明暗變化進行，節奏井然有序。

圖110　傳統的木雕多以漸層色表現出立體感，讓觀賞者的眼界馳騁在三度空間之外。

圖111　版畫印刷加手繪使畫面更為生動，刷痕的顏色是漸層的遞增遞減。

圖112　動物的版畫要產生立體感，則需使用漸層法。

圖 113　刺繡和繪畫相通，光影之間的關係應被重視。

圖 114　明暗感靠色彩來表現時，應讓視界由兩度的平面空間推向三度的立體空間。

圖 115　瓦沙雷利的歐普色彩結合了色相的漸層及明度的漸層，在平面空間裡伸出光的炫耀，展現人類視覺的大千世界。

配色的技法簡易表

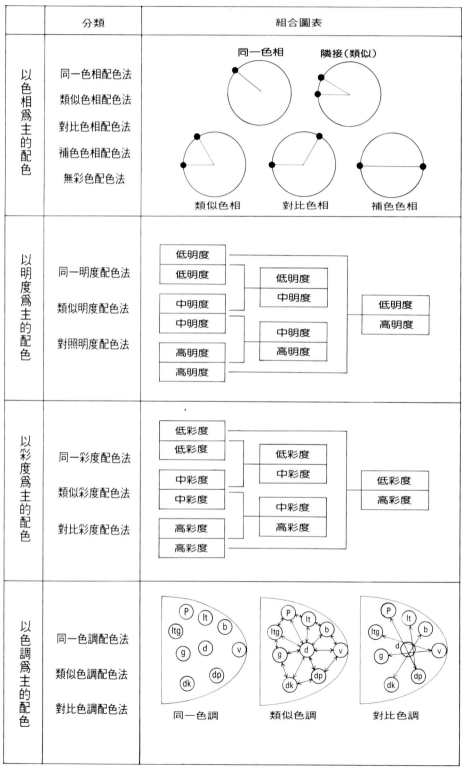

分類	組合圖表

以色相為主的配色

同一色相配色法
類似色相配色法
對比色相配色法
補色色相配色法
無彩色配色法

以明度為主的配色

同一明度配色法
類似明度配色法
對照明度配色法

以彩度為主的配色

同一彩度配色法
類似彩度配色法
對比彩度配色法

以色調為主的配色

同一色調配色法
類似色調配色法
對比色調配色法

圖 116　簡易的配色技法圖表

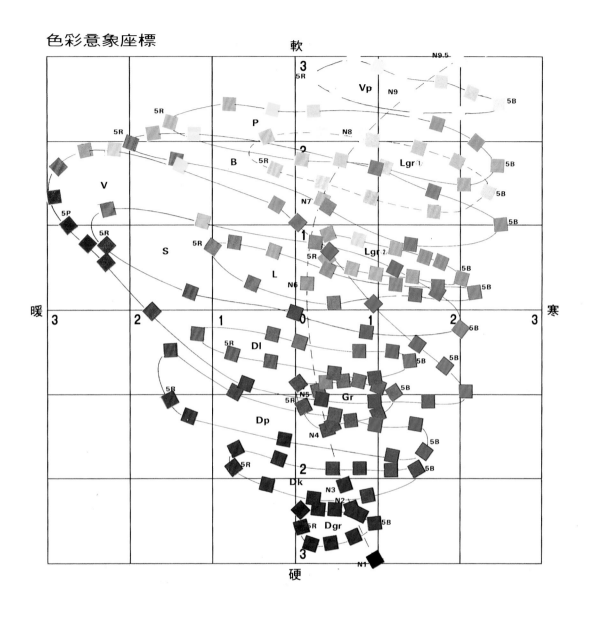

色彩意象座標

圖117　日本色研所將色調座標化，市場經營管理化，不同位置的座標色彩有不同的心理年齡及其色彩特性，甚至是市場區隔。

色彩語言座標

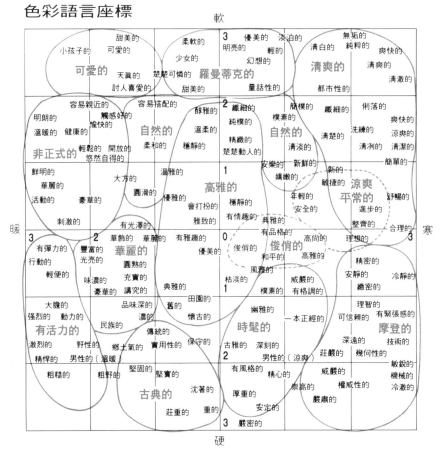

圖 118　將圖 117 的色彩用語言文字來表示或說明，以利市場調查。

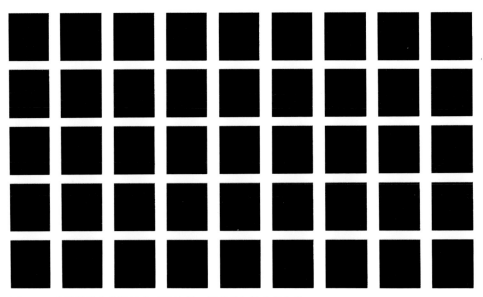

圖 119　邊緣對比在方塊的交叉點地帶，似有若無的出現灰點。

圖 120 色塊與色塊之間似有一鼓起的白
綫，這是對比性明暗的錯覺。

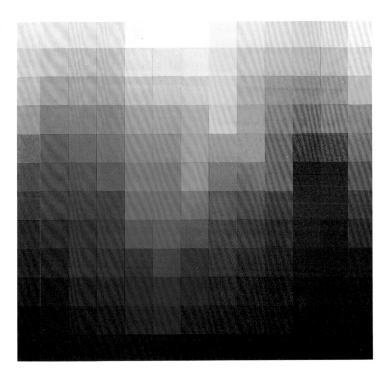

圖 121 曲線因我們眼睛移動視點的關係而
產生波動，像光的閃動一般，奇妙
極了。

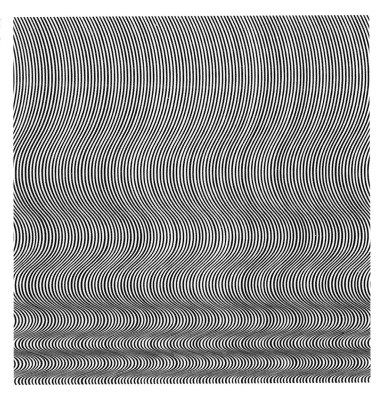

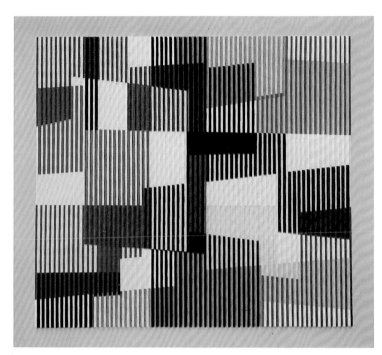

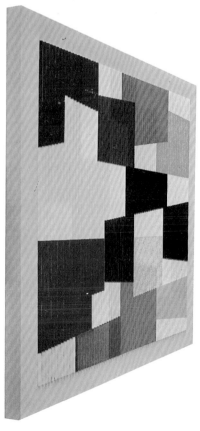

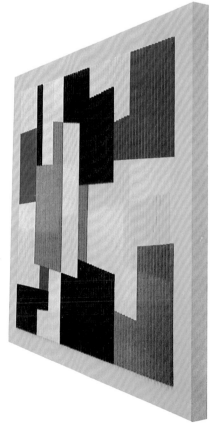

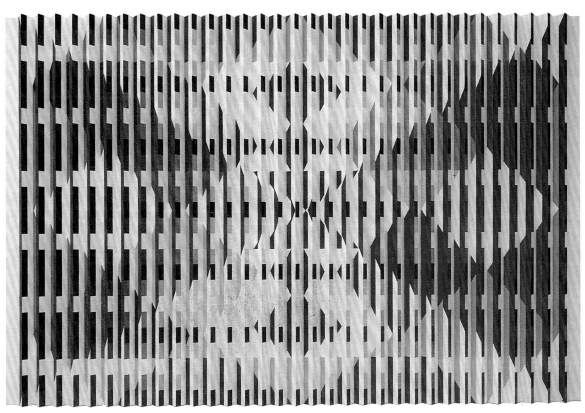

圖 122、123
阿堅的歐普藝術將作品立
體化，同一作品觀者可以
從不同的角度觀看到不同
的色彩空間。

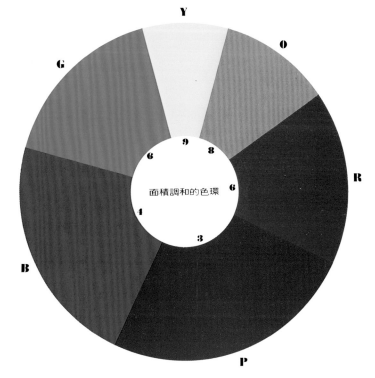

圖 124
色環中的各色相分配
主要以明度來平衡面積調和

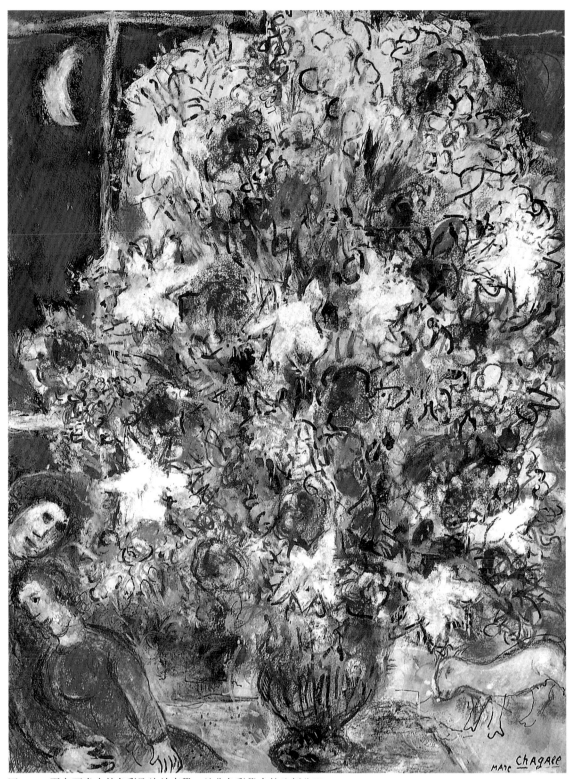

圖 125　夏卡爾畫中的色彩取決於直覺，並非色彩學中的比例分配。

十六、配色的秩序美

所謂「秩序」，即是指次序、常態、規則性的一種循環反覆、條理分明的意思。自然界中萬千景象都納入這個秩序中。而所有類似自然界替換循環的律動，長期地在人類活動中產生潛移默化的影響，進而合爲一種慣性，這種慣性即爲一種秩序化的習慣，長久的和人類交互產生調和的因果關係。

我們看山巒層峯的井然有序（圖 126 ），於是內心亦產生一種山巒的秩序美感，而在家裡的院子裡栽花種樹也模仿這種自然的秩序；我們看到四時的春去秋來、夏暖冬寒，因而對未來充滿憧憬與希望，而不會以爲沒有明天，因爲所有自然界的變化，季節的推移、晨曦夕照，潮來潮往都在可以預見的秩序中反覆作用著，從來沒有停歇，而人類就是在這種律動的環境中，跟隨自然的脈動，亦步亦趨，學習自然的秩序法則，而悟出自然的秩序之美。（圖127、128 ）

色彩的秩序之美，亦得自自然秩序的美的啓示，是人類整理歸納出的一種調和的原理。

色彩秩序調和中，常見的有(A)支配色的秩序調(B)漸層的秩序調和，(C)隔離色的秩序調和，(D)重覆的秩序調和等四種。

像陽光支配著自然界一切的生命現象一樣，色彩也能依附這種秩序產生諸種調和。

A、「支配」（DOMINANT）的 秩序美

所謂支配，即首當其要，去左右或影響周遭環境者。而支配色，即以其爲主要顏色、浸染或主導其他顏色。

其實，支配色的意思即「統一」、或「統調」色的別說，亦即以自身的強勢，其影響他方的弱勢，將他方統合併吞。在文化上，以強勢文化去統合弱勢文化，像中國歷史上的秦國併吞六國，而強行秦的文化一樣，都是一種「支配」的優勢。而在色彩學中，支配色也屬於這種優勢。

色彩配色時，常常會遇到某種困境，譬如，搭配的顏色不調和，或顏色使用過多時會感覺紛擾不安，或者甚至顏色與顏色之間相互排斥，這時候，便可考慮以「支配色」去影響並改變這種困境。

色彩學中關於支配色的理論基本仍然以色彩學中的三屬性爲骨幹，進行支配的調和作用，亦即(1)以色相爲主支配其他顏色，(2)以明度爲主支配其他顏色，(3)以彩度爲主支配其他顏色。

1. 以色相爲主的支配色

即純粹用色相去調和支配其他顏色之意，如圖例（圖 129 左）當外圍色環中的各色相極不協調時，可選擇其中任何一色滲進（等量）其他顏色中，使所有顏色都感染上這種色調，於是產生「統調」的調和感，圖例是選擇其中的紅色爲支配色而混合在其它顏色之中，而使每一個顏色都因紅色而改變本來的特性，渾然成爲一種「帶紅色感覺」的整體調和。在圖例（圖 129 右）中，則是以紫色居中去調和、整合其他顏色，使其帶有紫色味的色調，由排斥感而遂生調和感。

以色相爲主的支配色，在攝影進行中，我們常會使用一種有顏色的濾色鏡，讓被拍攝物都覆上這層色彩，而達到統調的效果。紅色濾色鏡可將夕陽下的水天罩上一層濃味的桃紅，頓時間海天一色的整體感出現，有如幻境一般，令人恍惚，藍色濾色鏡也有這種效果。（圖 130、131 ）

夜裡鎢絲燈炮下，室內會有一種溫馨的和諧感出現，正是鎢絲燈的橙色光將室內的各色統合。特別是在餐桌上點上蠟燭時，也會有這種效果。這種屬於色光的支配色，同樣和前述色料混合的支配色能達到意想不到的調和效果。（圖132、133）

2.以明度為主的支配色

明度的感覺最為細微敏銳，若將各個不同色相、不同明度的顏色，全部混合同明度的無彩色（黑、灰、或白）時，便能產生這種支配的調和效果。

圖例（圖134左）中，橫排靠上方的原色羣是原來的配色組合，第二排的顏色是混合無彩色軸中的高明度的灰色系列，而生成有明亮感的調和色羣，其下的一組配色則為混合中明度的灰色系，而生成有中明度感覺的多色相調和，最下方的橫向配色則全部混合低明度的灰色系，而產生有暗灰感覺的色相調和。

任何不調和的色相組合，在多色相且相互干擾的情況下，都可考慮用明度的支配法去調和它們。

明度的調和，可以自己試用相機拍攝早晨、中午及黃昏的風景，但必須是同一地點，觀察它們在不同光線下，產生何種不同的感覺。

在使用以明度為主的支配色時，都可能使原來的顏色的彩度降低，亦即不會比原來的顏色產生鮮艷感，如果要保持鮮艷感，則應考慮以色相為主的支配色，或改變面積大小的比例變化，及其他支配色法。

3.以彩度為主的支配色

若進行配色時，色相和明度支配不能如意時，可以考慮以同一彩度感覺進行調和作用。

圖例（圖134右）中，最右排的高彩度純色相是原來的配色組合，第二排的有濁色感的色彩組合，是每個色相按照它的明度次序排列後再混合與其相應的同明度的灰色，混合時必須加入同等量的灰色，才能產生同一彩度感覺

的色相組，以彩度為主的支配色是必須注意原來的色相的明度關係，將其置於等階明度的位置，再進行混合相應灰色的工作，否則，明度先後次序若不能掌握，則會失去同彩度感的調和效果。

細心比較圖134左右兩種支配色感覺，會發現各個色相的彩度都趨於灰濁，左邊明度為主的配色，卻有一種同一明度感覺的秩序美，而右邊的濁色感覺更重，是因為加入大量的灰色，如果改變為少量的灰色時，就會趨向高彩度的效果，但主要是彩度雖然統一，明度卻發生了明顯的變化，且有一種逐次增減的漸層性的秩序感出現。這是為什麼在色彩安排時，先要注意它們原來的明度，小心地進行。（圖135、136）

B、「漸層」（GRADUATION）的秩序美

所謂漸層，是色彩逐次增加或遞減，其色相環的排列次序、明度的排列次序、及彩度的排列次序。

這種漸層式的秩序，仍然是以「秩序」為主。

1.以色相環的秩序排列是按照光譜中的色光秩序，由赤、橙、黃、綠、青、紫等固定的位置由上至下，或由左至右，皆能產生一種規則性的美感（圖137上），色環中的顏色依光譜色的次序安排，當然會有一種井然的秩序美。這是應用大自然的光的秩序的例子。

2.圖表（圖137中）的左邊縱軸是無彩色階、中間的縱軸是單色的明度階，最右邊的則只有三階的明暗變化，都是按照一定的幾何式階梯比例安排成一種有秩序的調和，這是應用數學的幾何級數跳躍排列的明度漸層的色彩調和的實例。

事實上，我們在使用印刷用的色票時，也會感覺每個顏色都很美，很吸引人，是因為色票本身就是漸層式的安排，秩序之美原來就

在其中，如圖（圖137中）所示，各色的組合都像行軍中的行列步伐，規則森嚴，井然有序。（圖138、139）

3. 以彩度為主的漸層排列，圖137靠下方的橫向排列，自右至左，彩度由高而低逐次遞減，也有一種調和的秩序美。（圖140）

C、「隔離」（ SEPARATION ）的秩序美

色彩配色的秩序，前述兩大類，都是以顏色混合加入某種顏色以達到調和的秩序美的效果，另外以無彩色或某一顏色去隔離各個色相而達到一種秩序美的謂之「隔離」的秩序美。

主要是不改變原來的配色，只用黑、灰、白，或其他適當的色相隔離它們，使原來的各色相與色相之間的排斥感消除，而因隔離色的居間調和而產生和諧的效果。

如圖141上中，紅綠兩色並置，及加入白、灰、黑的色塊使其分置於不同的空間時，便能產生一種平靜的美感，而圖141下中，各色塊均由白、灰、黑的框邊統合成一秩序井然的圖案。（圖142、143）

這種實例在西洋教堂的彩色玻璃鑲嵌藝術中最為常見（圖144），紛亂的色彩被同色的框線統合成一個團體，就如同樂團中不同的樂器各自發揮所長，而在指揮的手中由音樂做秩序的統合。

隔離色用的最多的是黑色及白色，因為是框邊，它本身便是一種規則化的造形，且色彩單一，容易統合各個色彩，而黑、灰、白等色因為沒有彩度（零彩度），在框邊或隔離色相空間時，並不會影響各個色相的顏色變化。但若分別比較黑、灰、白的背景框邊時會有不同的感覺，在白色背景的各個色相塊面，較諸在黑灰背景的各個色相塊面沈重凝結（有後退感），前者像是結實的塊狀，比較接近「塗刷感」的色料，而後者則接近「光」的感覺（有前進感），它如同夜間從外面看室內透出的光一樣神秘溫馨，這也是為何西洋基督教教堂用彩色玻璃設計他們的教堂窗戶，是要讓射進的

陽光或透出的陽光有如神的降臨或飛去般神祕可敬。中間地帶的色塊背景為灰色時，則整體顏色呈平面狀態，隱固不動。

其他以框邊的隔離效果配色的，最常見的如中國廟宇彩繪中的金、銀兩色（圖145），常以金邊或銀邊鑲住多重色相，而產生一種奪目的光輝，中國人常說錦繡燦爛，光輝耀眼等都和使用金、銀兩色有關。如在圖146、147中，金色和銀色的色相效果和黃色和灰色類似，若無金色或銀色時，也可以黃色及灰色取代，只是前者質地發光（圖148、149），後者質地為平光，效果上略有差異。

不以黑、灰、白，或金銀兩色進行隔離配色時，米色、褐色、咖啡色等也有這種秩序美的效應，但不如前者強烈，因為有色的框線較易影響色相各自的變化。

若以紅、橙、綠、藍、或紫色等純色或高彩度框線去隔離時，更應注意各個色相的變化，若能混合白色、灰色或黑色更能產生穩定的效果。如灰紫、淡藍、粉綠、桃紅等色，畫面又是一番新的氣象（圖150、151）。而純粹以金色為主的配色也常見於木雕及生活用品。（圖152、153）

D、「重覆」（REPETITION）的秩序美

當色相各自呈孤立狀態亦或感覺單調乏味時，這種「重覆」、「反覆」、「循環」的節奏美，可以使它彷彿回春般再生一種秩序的力量（圖154），百試不爽。

重覆像地球環繞太陽，像四季永遠是春去秋來、夏熱冬寒，永遠規則性地循環不已，人類可以預知氣候，懂得進退取捨，不會全然無知，不怕沒有未來，特別是季節的周而復始，給人類的生活節奏在無形中注入一定的秩序規則。重覆不是單調，重覆並非無生趣，它在一定的數量下，也會像千軍萬馬、排山倒海般形成一種龐大的動勢，震撼人心。圖154中三色

圖 126　秩序存在於大自然的運行中

128

圖 127、128　看錯落有致的自然景象，便能 領會自然的秩序之美。

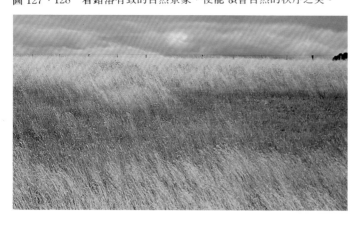

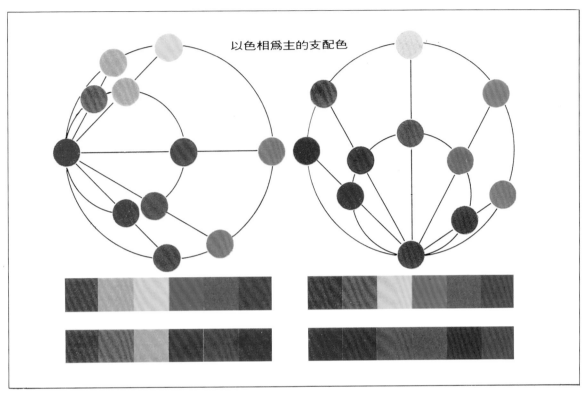

以色相為主的支配色

圖 129　圖中左右圓環各以紅色及紫色為支配色。

圖 130　以藍色濾色鏡將景物之色彩融合在一起，使之都有藍色味。

圖 131　以局部為主色調，藍色濾色鏡只覆蓋局部。

圖 132　圖案的底色橙色支配整個畫面，
　　　　使每一色都帶橙味。

圖 133　圖案的色味被淡紅色支配

圖 134 左：　以明度爲主的配色，主要在於將各個不同色相控制在同一或類似明度下使其產生明度調和。

圖 134 右：　以彩度爲主的配色，主要在於將各個不同色相控制在相同或類似彩度之下使之產生彩度調和。

以明度爲主的支配色　　　　　　　　　　　　　　　　　　　　以彩度爲主的支配色

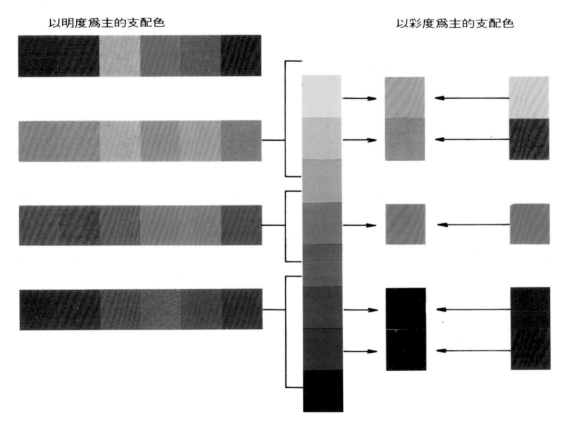

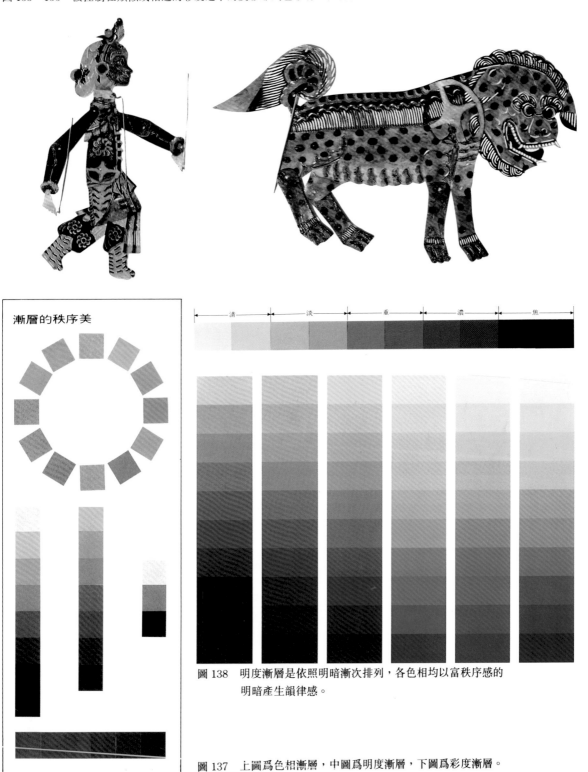

圖 135、136　被控制在類似或相近的彩度之下的皮影雕刻色彩有一種古樸之味。

漸層的秩序美

清　　淡　　重　　濃　　焦

圖 138　明度漸層是依照明暗漸次排列，各色相均以富秩序感的明暗產生韻律感。

圖 137　上圖爲色相漸層，中圖爲明度漸層，下圖爲彩度漸層。

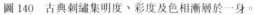

圖 140　古典刺繡集明度、彩度及色相漸層於一身。

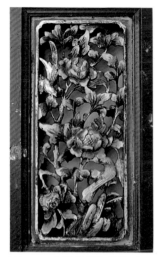

圖 139　木雕的彩繪是典型
　　　　的明度漸層

圖 142　以灰色方塊隔離色彩空間的實例

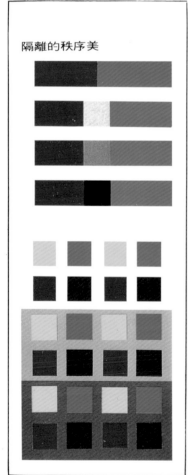

隔離的秩序美

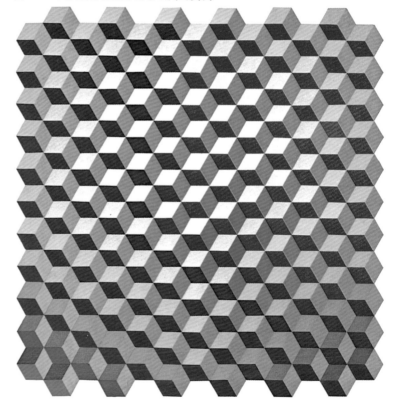

圖 141　由並置再加入白、灰、黑等，將紅、綠兩色隔離有其微妙的
　　　　調和關係。而在以白、黑、灰爲背景時，紛雜的色相也容易
　　　　產生調和感。

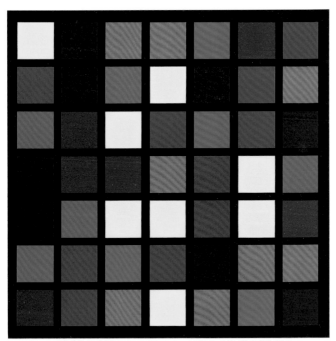

圖 143　以黑色爲底的色相隔離，和西洋教堂的彩色玻璃
　　　　是同一原理。

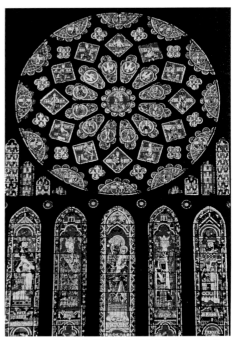

圖 144　西方人在教堂裡充分利用陽光，使彩
　　　　色玻璃在黑色框邊隔離下產生一種神
　　　　祕感。

圖 145　傳統中國廟宇木雕色彩多有金色塗邊。

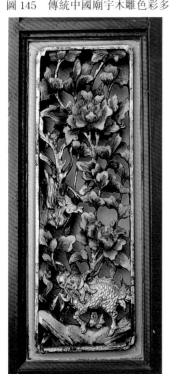

146

147

圖 146、147　刺繡中的金銀色和黃
　　　　　　　、灰兩色同樣效果。

圖 148、149　剪紙的金色反光最強，和一般的黃色顏料質感迴異。

149

150

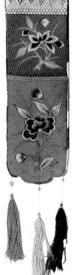

圖 150、151
刺繡的花樣、色樣衆多，
各種顏色爲主的色邊及框
邊都可能被使用。

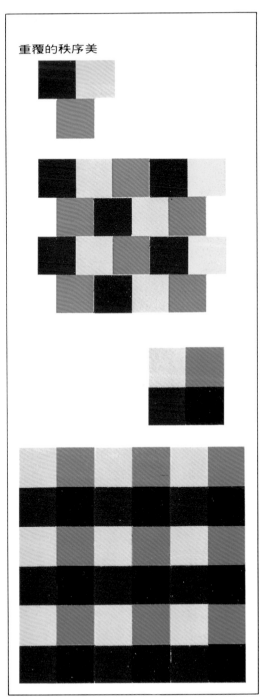

重覆的秩序美

圖 152、153　純粹以金色為主色的配色，
　　　　　　富貴氣較重。

圖 154　由最小單位的各不相干的顏色，可以堆疊
　　　　成有秩序感的圖案，這是四方連續的秩序
　　　　美原理。

配色的 T 形組合，依四方連續排列後形成一種秩序；四色配色的正方形塊，單一的點狀色彩被四方連續圖案後形成一條條堅實的色帶，縱橫整個空間而有雷霆萬鈞的氣勢。（圖 155、156）

重覆的秩序美在超級市場的購物中心裡，最常看到這種震撼，成排同色的貨物被堆疊成巨大的圖案（圖 157、158），個別的物品的樣子不見了，被整體的形像吞沒於無蹤。廣告商更利用這種視覺的效果，精心設計他們的產品，此時，商品不再祇是單一的存在，而是形成、匯聚成一種視覺大勢力，在左右消費者的目光、注意力和購買慾。（圖 158A）

中國建築圖案的重覆秩序之美可由藻井中窺知，它和大自然一樣，可以匯聚成一種龐然的力量，銳不可擋（圖 159）。布料的花樣或包裝紙設計都存在一定的規則秩序，它們都以連續性圖案的陣勢擺開，產生重覆的協調之美。（圖 160、161、162、163）

色彩的秩序與音樂

在以色相爲主的支配色配色時，所有的顏色被覆上一層顏色，由這一顏色主導整體的色感（圖 164、165），在樂曲裡的主旋律或是協奏曲中的主奏便是扮演這種角色，把所有的樂音都統合在這種主音中，而爲這個主音唱合伴奏或交響，而我們的聽覺也隨著這主音起伏迴盪；各個旋律或各種樂器都能對某種樂器共鳴；換句話說，當主音或主樂器發音後，其他的樂器便在這主樂器所發的音響中籌得一個歸屬，相互唱合起來。而色彩中的主色相，將其自身的色味浸染到其他種類的色相的同時，便產生了調和狀態的秩序之美。

而以同一明度階爲主的配色正如同一首音樂或唱曲的高低音，或高或低，在作曲時便已然決定，只是譜出的曲子理想與否，當與原來的創意相符，方能盡其善美；色階的高明度如同音階的高音譜，色階的中明度和低明度，也像音階的中低音，色彩在賦予明度變化的同時

（圖 166、167），和它相似的音階便已形成，觀看或欣賞一幅美術作品，和聆聽神往一首曲子一樣可以進入美的境地。有些人喜歡唱高調，就會有喜歡聽高調的聽眾附和，而某些人寧愛低沈穩重的曲子，自然也有同好給予共鳴，音樂的國度裡是這樣，美術的境地裡也不例外。喜歡現代畫的快速節奏、强烈眩目的色彩的觀眾固然大有人在，愛逛博物館沈迷於古典繪畫低調灰黯的寧靜感的人也爲數不少。音樂也好、美術也好，儘管形式與素材迥異，但在美的境地裡反應人的喜惡是不會有差別的。

彩度爲主的支配色配色，首先分配它明度的前後次序，而用同彩度不同明度的灰色調和（圖 168、169、170、171），這和音樂裡的樂器各自所發出的最高音和最低音做一比較便能明白。交響樂中衆多樂器的音調高低先後發音、次序的安排，也一樣有清楚地設計。事實上，不只是視覺藝術中的美術可以這樣設計，屬於聽覺的曲音藝術也同樣可以表現出這種細緻。

至於漸層式的秩序美（圖 172），可以在音樂裡找到更多，無論曲子，或交響音樂，常見由高入低或由低往高的階段式的進行，這種漸揚漸挫的拍合、漸層的音階表現、形成抒情的曲調。同樣地、漸層色的表現，也在優雅、抒情的畫面中較常看見，它無疑是突如其來的音，或爆發性調子的一個反證，漸層音像潺潺的流水、漸層色像落日的溫柔餘暉，在緩慢而富節奏的大地和天際間，各自進行自己的生命樂章。

隔離色的效果和音樂中的休止符一樣，在音與音之間、段落與段落間進行靜止的歇息，這個歇息雖然沒有聲音，卻不代表毫無意義，相反地，它是一種「無聲之聲」，它是一種不發聲的聲音，它襯托了前後音的美，隔離不同音曲的各自特色，讓它們更能顯露、呈現，就如同繪畫裡的空白。中國山水畫中的留白（圖 173），在虛與實的唱和下，才能完成一幅完整的畫，在歇息的休止符的間隔中方能譜出動人的曲目。

反覆之美，色彩如此（圖174），音樂亦復如此，我們不也常聽到一首曲子中的一段或首段反覆地被唱著，它的目的除了「言猶未盡」之外，同時強調這段曲子的重要性，加深欣賞者的記憶，在腦海中、在心靈深處烙下這段重要的曲聲、反覆提醒你的音節，而無形中使聆賞者被同化而跟著哼唱起來。流行曲特別具有這種重覆的效果，非但一首曲子被一個人多次地唱著，同時也被許多人重覆地唱著，重覆像傳染病似地蔓延伸展，它的力量不可忽視。歐普藝術和普普藝術便是在這種具大眾化、平民化、平凡化的深悟中開啟那方無垠的田地，建築那樣不平凡的殿堂的。普普（POP）是指的大眾（POPULAR），或大眾化的藝術，它明白地標明藝術非為少數人或某些人的特權享受，而應回歸到平民百姓，過去貴族或富豪才能購買觀賞的畫，現在則是普及的大眾日常生活俯拾即是的消費品，因此普普藝術家不斷地將日常用品的外觀繪製成一巨幅的大作，甚至連在超級市場日常所見的商品陳設亦給予形象化、視覺化，讓大眾能親近它、喜愛它，而不再排斥它或羨慕敬畏它（圖175、176、177、178）。歐普藝術家更利用這種大眾化的視覺心理，製作更多看起來簡單、內容卻發人深省的歐普作品，歐普（OP）的原意為OPTICAL，指視網膜的藝術，即以色彩或簡單的造形反覆或重覆出現（圖179），強迫人的視覺去接納它、熟悉它，而欣賞它，進而影響大眾的心理，去喜愛和擁抱日常所見之平常事物、平凡氣息。重覆的秩序美到了普普及歐普藝術的出現，達到了視覺藝術史上空前的高峯。

圖155、156　重覆堆疊的規則性在大自然的秩序中屢見不鮮，而實際在畫中出現時更被精緻化成一種人工之美。

圖 157、158　普普藝術家們用現代人消費的視覺經驗譜成現代藝術，「重覆」原來並不枯燥啊！

圖 158A　我們可以看出，什麼樣的圖案帶給人的視覺經驗最有力量。

圖 159　中國廟宇的藻井設計是由近而遠，由大而小，匯成一個圓頂，重覆原理俱在，但更爲嚴肅，仰之彌
　　　　高，有君臨天下之感。

圖 160、161　布料的設計都以上、下、左、右四方連續性重覆運動爲其構成原理。

圖 162、163　包裝紙也同樣使用重覆性圖案，有源源相續的不盡感。

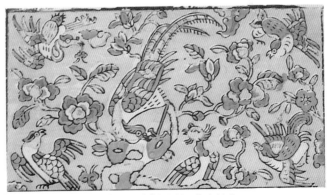

圖 165　由橙黃主控畫面，流暢通順、曲音妙美。

圖 164　由極淡的灰色支配整體，像音樂的主旋律一樣，通曲諧和。
　　　　（江碧理作品）

圖 166、167　不同明度，不同彩度的色相與色調相互比較時，可以想見其音量、音階及音色上的不同。

圖 168、169、170、171
以彩度爲主的人物走獸，在灰暗的
底色襯托下顯出它們之間協調的奏
鳴唱和。這也是爲什麼任何一張古
畫看起來顏色都很調和。（李墻作
品）

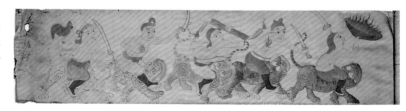

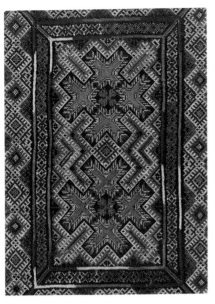

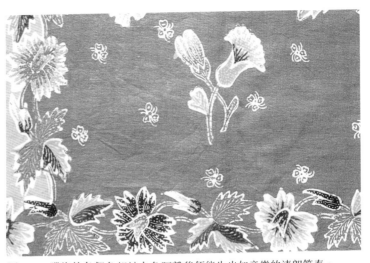

圖 173　臘染的各個色相被白色隔離後便能生出如音樂的清朗節奏。

圖 172　漸層色在圖案中兵士和將領的服飾上，彼此產生共鳴。

圖 174
在刺繡布類織品上，相似圖案一再出現，如同一首曲子不斷重覆記憶在我們的腦海，會在不知不覺中被感染上那份氣息。

圖 175
普普藝術家史塔拉將都市的視覺經驗集合成一種熟悉的語言，是平常所見的平常物，極富親切感。

圖176　普普藝術家李奇登斯坦將漫畫偶像人物平凡化，而產生新的視覺藝術。

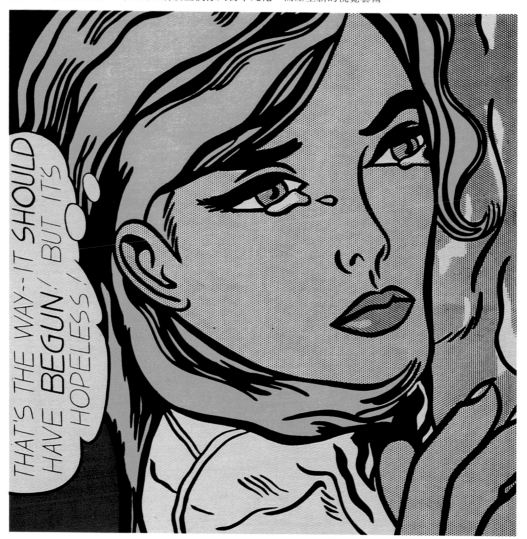

圖 177
李奇登斯坦將平常刷油漆的動作提醒大家，也將刷成的
樣子抽象成幾何的規則型，具現代人的生活常態，發人
省思。

<100

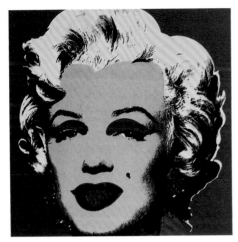

圖 178
普普藝術家安迪沃霍爾將瑪麗蓮夢露的照片以現代
版畫的技巧加以圖案化、平面化、商品化。

圖 179
安迪沃霍爾將瑪麗蓮夢露的照片
以連續圖案出發,變成了類似超
級市場木架上的商品,家喻戶曉
的知名人物不再遙遠。

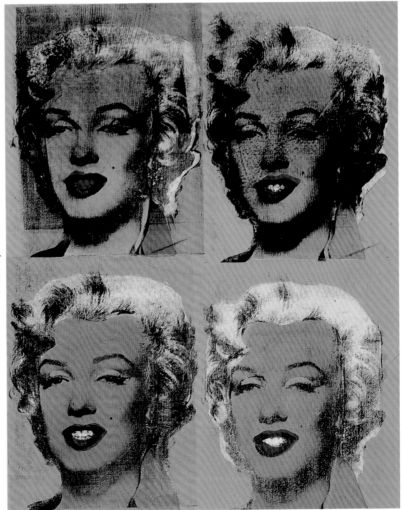

十七、色彩與造形

色彩若以純色出現時，常常會與許多感覺產生聯想，而其中和造形的因素有不少關聯。

德國的一位色彩學家曾經做了一個測驗，要接受測驗的人去感受不同色相，給人何種不同的造形關聯。

其中紅色被認爲是正方形，黃色感覺像三角形，藍色和圓形有關（圖180左）。這三個色料三原色的造形是我們較常見、較熟悉的形狀，而其混合後的橙、綠、紫便綜合了三原色的兩色的特性形成另一種造形，譬如紅色的正方混合黃色的三角，便成一梯形的橙色，兼具紅色的方鈍之感及黃色的尖銳特色。而黃色的三角混合藍色的圓球，便呈現有圓角三角形的綠色造形，而藍色混合紅色，則圓球變成橢圓，吸收了藍紅的造形特性形成橢圓狀的紫色。（圖180右）

色彩與造形之間的關聯，最主要是要我們瞭解三原色的造形特色，從而再發展到第二次色或第三次色。紅色給人的感覺凝重、穩定、大方，所以給人正方形的聯想，攝影用的沖洗室，通常都在紅色燈光輔助不足的照明下，卻又不會影響底片的顏色，充分證明紅色的穩定性與方正感，中國傳統色中的紅色用途最廣，幾乎到了氾濫的地步，但也沒聽說它看起來礙眼，相反地它卻隨處受到歡迎，古時候紅色被稱爲正色，和方正的正的關聯像似多了一層。

黃色被指爲與銳角的三角形有關，主要是黃色是所有顏色中明度最高最亮的，通常我們的眼睛接觸到強烈的光線時，總會有一種「刺」的尖銳感，三角形比方形要銳利，黃色自然比紅色明亮，三角形的造形賦予不是沒有原因的；而藍色被聯想成海洋之色或天空之色，它們都是浮動不定、變幻萬千的感覺，同時深渺不可測，因此，能滾動的圓球便成了它的造形代號。

通常，這種色彩與造形關係之間的考量，多半被設計師用在他們需要的場合，商業設計師用來設計商標標誌，舞台設計師當作背景圖案，例如黃色直接以三角形爲圖案，紅色則以正方形標示，而藍色則換成圓的形狀，旨在符合色彩造形的視覺特性，以提高觀賞的效力。

圖180　三角形、正方形、圓形和黃色、紅色、藍色產生聯想。

十八、色彩感覺訓練：色彩與季節

我們幾乎每天都在感受氣候的變化、季節的轉移，對於天候和季節特性深深地牽上聯想，特別是對於花草的生長、凋零，草木的榮衰、興敗，雲雨的變色、幻化，候鳥的歸去、返來等都能使人察覺季節的更替推移，而對於四季分立的暖春、暑夏、涼秋及寒冬，尤其敏感於它們不同的勝境、千秋。（圖181、182、183、184）

季節通常可以用色彩的感覺來表現對其一般性的認識。屬於暖春的消息，彷彿藉著嫩芽細草擔任訴說早春的信差，柔適的粉綠、淡黃、澄青、初藍，迷濛在湖邊、水際、山澗、雲端，似初生之嬰兒尚在母親細心地懷抱裡呵護；而經寒冬覆霜蓋雪過的枝頭，含苞輕輕綻放它們清透的花瓣，在晨曦未現前的微光裡偷偷地探頭張望；各色的粉紅、雪紫、新橙，滿山盈谷地，一時間綻開來，而「春色撩人」、「春草萋萋」、「春風長好」、「春山如笑」等各種春的喜悅，都在那千花競發，百鳥和鳴中襟韻舒展，陶然忘我。而有此「春」的經歷，則彩筆下對於春的風光便能輕易地捕捉。（圖185）

而溽暑蒸人，夏天的來臨溫度遽然上升，陽光光芒萬丈，大地草木蒼翠深幽，羣山綠葉葱葱、百花爭艷；夏日所顯現的色彩，濃媚欲滴，茜紅，艾綠、繰紫、新黃、麗橙、靛青等各色最美最盛的極致一一出籠。沒有一個季節會像夏日般如此奔放欲燃。只消把顏料傾注，隨意塗抹，便能熏熏然寫出夏的光彩。（圖186）

金風瑟瑟，紅葉蕭蕭；雲兒斂聚於長空，水流淨瀉於遠浦。秋日天高氣清，令人爽然，是詩人墨客的最愛，然其筆下多愁復憂，把秋天的筆調寫成斑斑的紅葉、暮暮的殘霞、單單的飛雁、長長的片雲、及寒蟲泣露、枯草萋葉，在在都顯露出秋的殘敗氣象，像生命的晚年，歲月的即將消逝般萬千感慨，百端愁緒。而撿拾落葉，望眼冰輪皎月，便有那深褐、黯橙、纁黃、墨綠、絳紅、黛紫（圖187），一派淒切卻又彷彿悠然的景象浮現眼前，若古人云「古木搖霽色，離風動秋聲」，雖是一種零落，雖是一種哀歌，但確是一種絕美的零落與哀歌。

冬天是四季的殿後，歲時的末尾，象徵一切作息歸於靜止，一種孤寞清寂的心情油然而生。我們見到的冬的景象多半是白雪紛飛、草木灰濛、山灰水洌、風淒雨冷、隆寒逼人，萬象寂寥，但別處也有些許梅白，幾柱松青點綴，因此，霽白、萌灰、冷青、縹藍、冰紫、潔黃、寒紅等各色冬的氣息躍然紙上（圖188）。古人言「天工剪水、宇宙飄花」，都指的是這種白的、素淨的品味，而「落地無聲、沾衣不染」卻指的是白的靜潔的高標。

四時色彩，如若前述、青紅皂白各有勝景；豪華寂寞，各領風騷。不是春天最美，冬日也有勝景；不是只有夏日才新鮮，秋色一樣宜人？要培養對自然的細微觀察力，才能見諸於生活的盈盛豐滿，色彩只是一端而已。

綜觀春、夏、秋、冬四色，春的明度稍微偏高，彩度中間，色相種類繁雜，可以使用各種不同的色相，混入少許的白色或灰白色等高明度的粉色系，試作方格的抽象「春的色彩」，看看自己拿捏多少訊息，瞭解多少春的印象。

夏季多彩，在彩度昇高、極高，色相極多、極衆之下，最容易表現這種夏天的活力了。試以一部分比例的原色及純色的中間色，不加白、不加黑，及不加灰塗出至少七成到八成的面積分布，將其各自位置打散，均勻地分配在不同的格子、不同的區域內，再將一些顏色稍微混入極輕微的白色或黑色，將剩餘的空

格填滿，注意其色相的變化，要盡量多、盡量豐富。

秋色多褐，多深濃的黯色調，可以暖色系中的橙色、紅色及黃色系為主加入黑色、灰色、或其補色，如橙色加一點藍，會變成有藍味的灰橙色或褐色、紅色加一點綠，也會變得黯灰、但不宜太多，黃色加一點紫色，黃灰帶紫味的顏色便能和前列的兩個顏色產生調和，最後選擇寒色系的藍、紫藍、青綠及中間色的紫綠，及稍帶紅味的紫，稍帶黃味的綠，整體組合成一部「秋的交響曲」，會誘得你對秋另眼看待的。

冬景以白及灰白為至，加入少許的有彩色的顏色，而不要以有彩色為主，再加入白色或灰白，因為那樣會使白的或灰白的感覺削弱；白色加一點藍，白色加一點紫，白色加一點綠，或灰白混合少許鉻黃，灰白混合少許橙橘，灰白混合少許桃紅，都能使白的感覺潔淨但又不失去多重的變化。白色及灰白色只要加入非常少的有彩色的顏色，便會產生很大的變化，不可貪多。

製作四季的色彩感覺訓練，可以只準備紅、黃、藍及白、黑等五色，只要各自混合成中間色便可塗出數百乃至數千種顏色，紅配黃呈橙色，紅配黃各自比例的不同會呈現數十種乃至數百種不同的橙色；同樣地，黃配藍等於綠色，黃配藍各自比例不同時，千百種綠色便在你的筆下誕生；紅色加藍色會產生紫色，紫色的變化也要看紅與藍的各自施捨多寡，便會有紫色的多寡。愛將紫色豐富多變可考慮加入不同比例的白或不同明度的灰，各種灰白、灰、黯灰都試試混入紫色看看，一種奇妙的幻境都可能是你生平的第一次因你而生的美的境地。

因為不同廠牌有不同的顏料配方，藍色最為複雜、紅色也不易掌握，可以買不同廠牌或者同廠牌不同的顏色試試，都會得到很多寶貴的經驗。

其他可以考慮的顏色如金、銀，及他種螢光色料，若能綜合搭配，也會有意外的收穫。

但為了要使顏色豐富及增加自己的色彩掌握能力、擴大色彩領域，千萬別忘了加入白色、黑色、及灰色，使色彩的明度、彩度產生多樣的變化。特別是灰色，它是最多層次的明暗色層，任何一個顏色當混入不同灰色時，明度及彩度必然產生變化，過去學校教育，教師禁止學生使用灰色或黑色混合顏色的偏見，是只會限制色域的擴大，將於事無補。

色彩感覺訓練不是一種學校交代的強迫性功課，你可以當作是一種心境的剖白，情感的傾吐，像日記一樣，訴說你的一天或一季，甚至一年的種種經歷，但更有趣的是，色彩可以留下一些視覺的美的作品，必要時，可以如同日記般，在旁記下你的心得。（圖 189、190、191、192）

色彩感覺訓練除了上述季節的色彩感覺之外，尚有其他感覺可以自我訓練，如表情中的「喜」（圖 193）、「怒」、「哀」、「樂（圖 194）」，浮沈生命裡的「悲」、「歡」、「離」、「合」，味覺中的「酸」、「甜」、「苦」、「辣」、觸覺中的「粗」、「細」、「軟」、「硬」（圖 195、196、197、198），表現陰陽五行的「金」、「木」、「水」、「火」、「土」，及述說大自然的「天」、「地」、「陰」、「陽」、「草」、「木」、「山」、「川」等都能成為自己的一份特殊的感受。其他如「男」、「女」、「老」、「少」，「動」、「靜」、「移」、「息」等芸芸眾生，及生息作為等，都是培養色彩感覺訓練的好題材。（圖 203、204、205、206）

任何題目都只能作一種感覺，亦即「喜」的感覺單獨在一張紙上，「怒」的感覺也單獨在一張紙上，待喜、怒、哀、樂全數完成，便可並置比較各種感覺的色彩變化及心境差異。

除了廣告顏料（也可以使用水彩）、紙張（水彩紙、或西卡紙皆可）外，細扁的水彩筆要準備至少七至八枝，不必常換洗，而十公分或七、八公分寬的調色用小盤子，也要準備十來個，才不會弄髒顏料，混合調色時也會方便許多。

圖 181、182、183、184　春、夏、秋、冬四季的自然訊息很容易從天候的顏色中讀出。

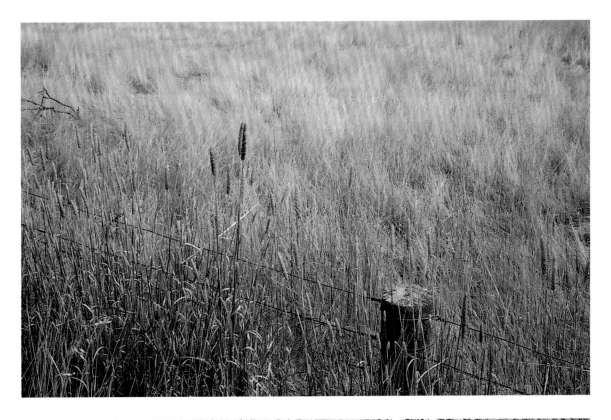

没有人會給你正確的答案，說春天該用什麼顏色，秋天該用什麼顏色；也没有人有權力更改你的色彩感覺。關於感覺，是非常主觀且具特殊的個別性，任何人都該尊重你我的選擇（圖 199、200、201、202），彼此欣賞你我的特色，就像日記一樣，不會有人希望你的日記內容跟他的一樣，那是極端荒謬無理的事。攤開你的紙，塗上你的心得，你會是色彩世界裡的神仙。

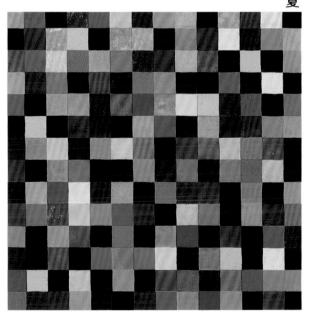

春

夏

圖 185、186、187、188
季節感覺以色彩表現時，並無絕對性，都依個人經驗
忠實記錄自己所見所感，因為居住環境的不同，生活
背景不一，對季節感覺必然相異。

秋

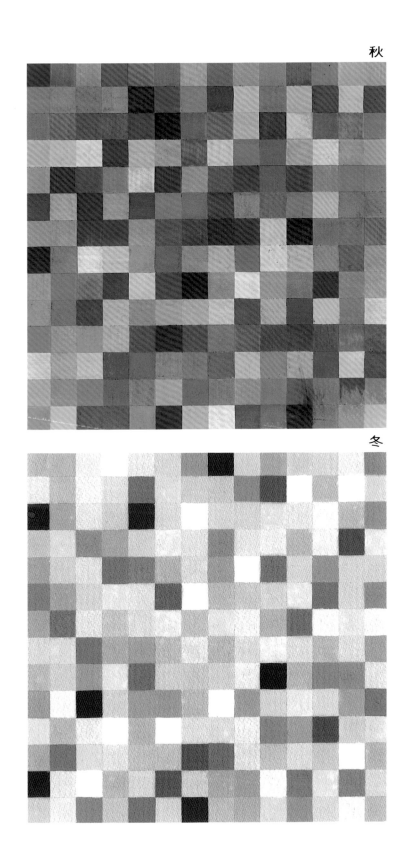

冬

圖 189、190、191、192 這是用同一個版所製成的春夏秋冬不同色彩象徵的木版畫。

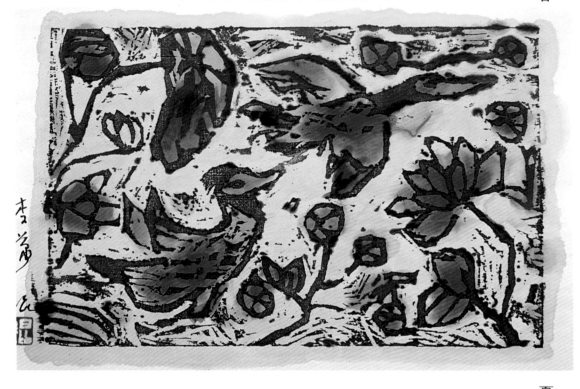

夏

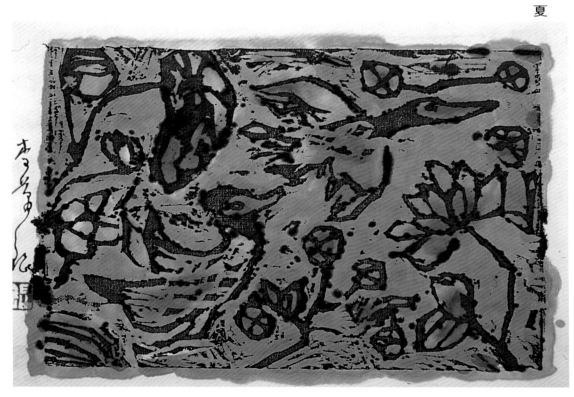

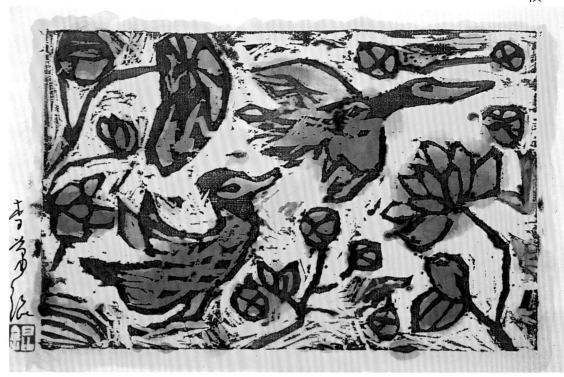

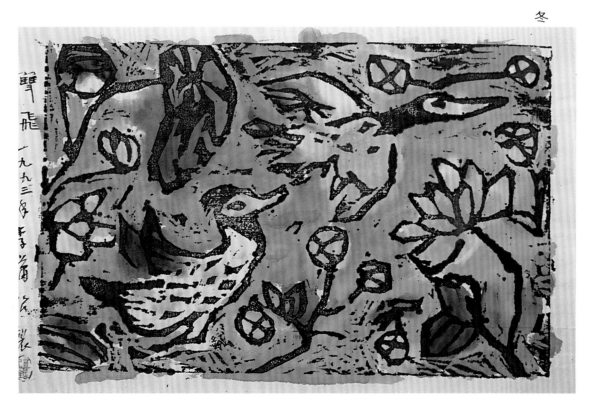

喜

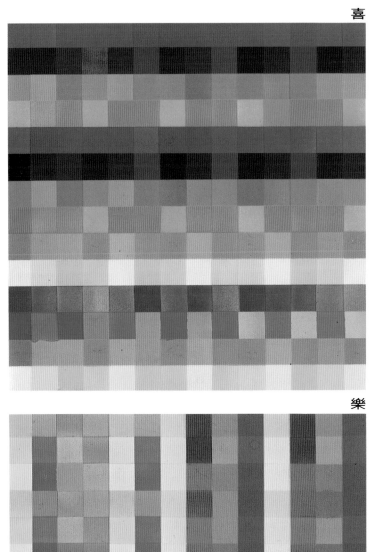

樂

圖 193、194　使用紅和桃紅爲主色，使喜和樂的感覺浮現。

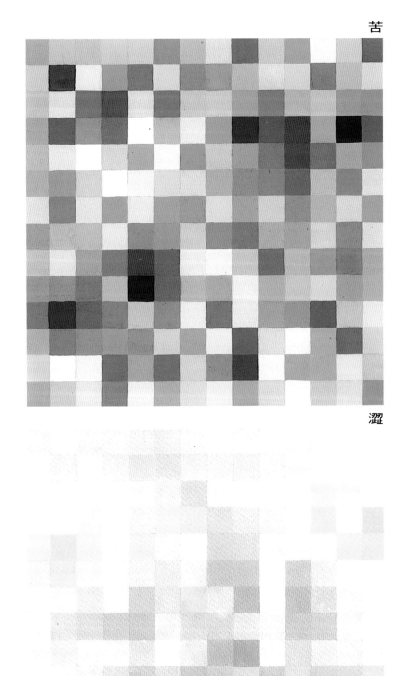

圖 195、196　苦的顏色像中藥熬的湯；澀的顏色帶淡藍和淺綠，像未成熟
　　　　　　的水果色。

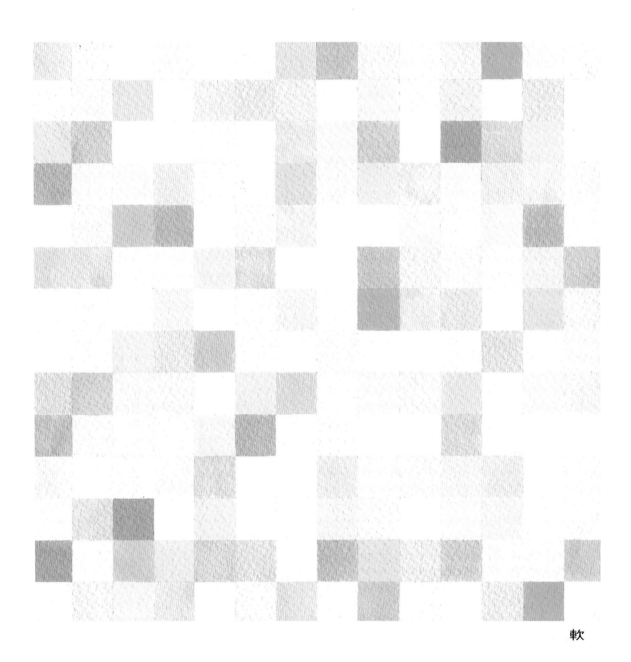

軟

圖 197、198
軟硬較容易分辨，具柔軟感的顏色偏粉色或
淡色調；硬的感覺和黑、灰色調及明暗對比
較強的感覺接近。

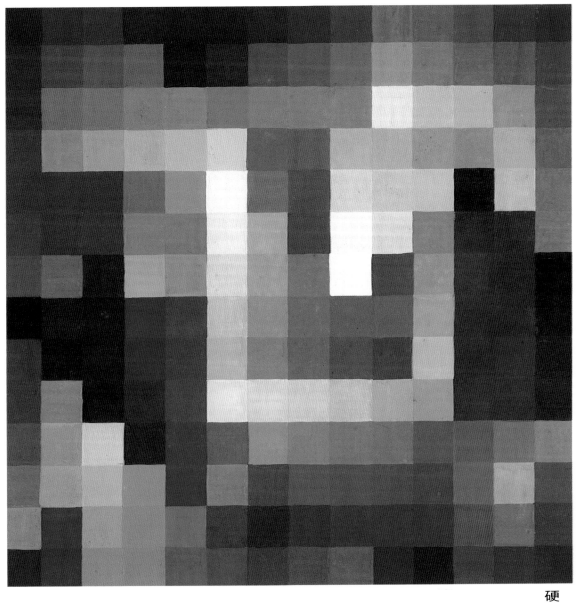

硬

圖 199、200、201、202
這是春、夏、秋、冬的色感練習，色相差大，明度差和彩度差則依季節在個人的感受中的不同而有所調整。

春

夏

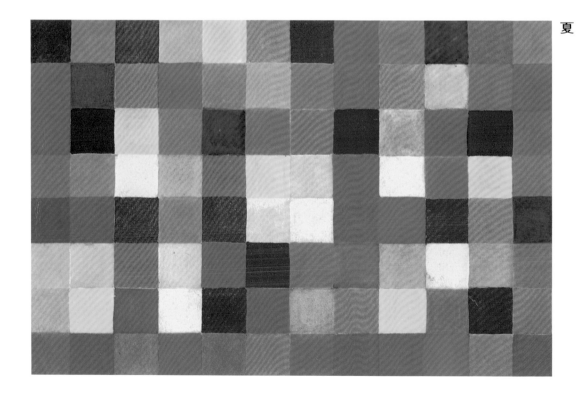

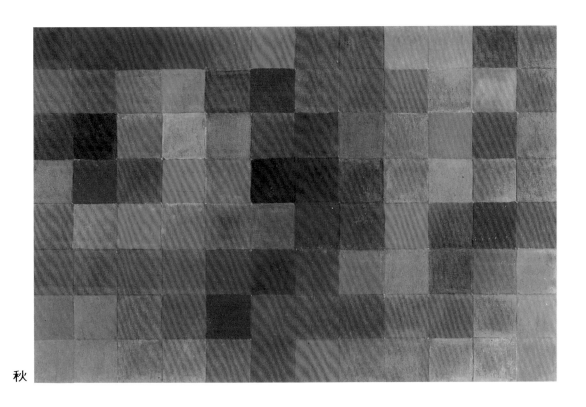

秋

冬

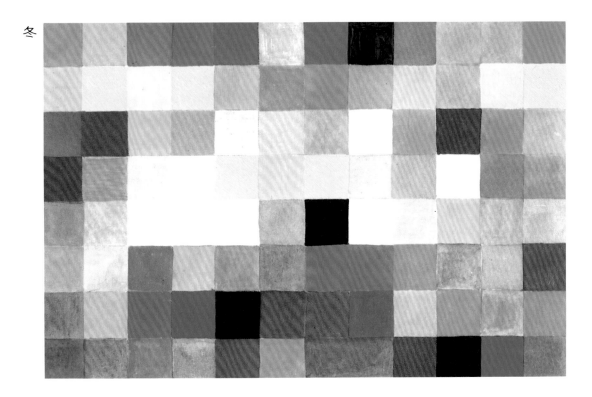

圖 203、204、205、206　　油畫創作也能以色彩表現出四季不同的感覺變化

國家圖書館出版品預行編目資料

色彩學講座／李蕭錕著--初版，--台北
：藝術家出版：藝術圖書總經銷，民 85
　　面；　公分
ISBN　957-9530-15-7（平裝）

1・色彩（藝術）

963　　　　　　　　　84013583

色彩學講座
Interpretation of Chromatics
李蕭錕◎著

發行人　何政廣
編　輯　王庭玫、郁斐斐、王貞閔
美　編　曾年有
出版者　藝術家出版社
　　　　台北市重慶南路一段147號6樓
　　　　TEL：（02）23719692～3
　　　　FAX：（02）23317096
總經銷　時報文化出版企業股份有限公司
　　　　台北縣中和市連城路134巷16號
　　　　TEL：（02）2306-6842
南部區　吳忠南
域代理　台南市西門路一段223巷10弄26號
　　　　TEL：（06）2617268
　　　　FAX：（06）2637698

製　版　恆久彩色製版印刷有限公司
印　刷　欣佑彩色製版印刷有限公司
初　版　中華民國85年（1996）7月
二　版　中華民國87年（1998）10月
定　價　台幣450元

ISBN　957-9530-15-7
法律顧問　蕭雄淋
版權所有・不准翻印
行政院新聞局登記第1749號